또딴체 따라 쓰기

초판 1쇄 발행 2025년 2월 26일
초판 2쇄 발행 2025년 3월 14일

지은이 또딴

발행인 장상진
발행처 (주)경향비피
등록번호 제2012-000228호
등록일자 2012년 7월 2일

주소 서울시 영등포구 양평동 2가 37-1번지 동아프라임밸리 507-508호
전화 1644-5613 | **팩스** 02) 304-5613

ⓒ최정미

ISBN 978-89-6952-611-3 13640

· 값은 표지에 있습니다.
· 파본은 구입하신 서점에서 바꿔드립니다.

또딴체 따라 쓰기

또박또박! 몽글몽글!
감성 충만!
평생 손글씨 만들기

또딴 지음

경향BP

프롤로그

나도 글씨 잘 쓰고 싶다.
나도 그림 잘 그리고 싶다.
나도 춤 잘 추고 싶다.
나도 노래 잘 부르고 싶다.
잘하고 싶은 분야는 다르겠지만 잘하고 싶다는 건 인간으로서 누구나 원하는 당연한 인정 욕구입니다.
저 또한 잘하고 싶은 게 많은 사람입니다.
그중에서도 저는 글씨를 예쁘게 쓰고 싶다는 생각에 어릴 적부터 남들보다 더 자주 써 보고 연습하며 직접 느끼고 깨달았어요.
이 책을 펼쳐 보고 계시는 분들, 글씨를 잘 쓰고 싶다는 생각이 있으신 거죠?
이 책에서 제가 알고 있는 글씨 잘 쓰는 방법을 쉽게 알려 드릴게요.
쉽게 이해하고 쉽게 연습하실 수 있도록 준비했어요.

사람마다 얼굴도 성격도 다르듯 손글씨도 모두 달라요.
개인의 선호도에 따라 예쁘다는 기준은 다를 수 있지만, 일반적으로 예쁘다고 생각하는 글씨는 어떤 글씨인지 알아볼게요.
그리고 또박또박 단정한 또딴체, 몽글몽글 귀여운 또몽체, 감성 충만 성숙한 또감체 3가지 느낌의 글씨체를 알려 드릴게요. 각각 다른 느낌의 3가지 글씨체를 한 번 연습해 두면 평생 써먹을 테니 천천히 따라 쓰면서 익혀 보세요.

뭐든 배우기 위해서는 모방이 가장 쉬운 방법이라고 생각해요. 그렇지만 여기에서 멈추면 남을 모방하는 상태로 멈추게 되겠죠.
또 방법을 모르는 상태에서 꾸준히 연습만 한다면 발전을 하더라도 속도가 매우 느립니다.
한글의 구조에 대해 알아보고 한글 예쁘게 쓰는 방법을 쉽게 알려 드릴게요. 방법을 알고 연습한다면 훨씬 예쁜 나만의 글씨를 만들 수 있을 거예요.
그리고 현재 내 글씨를 좀 더 예쁘게 다듬는 방법, 일상생활에서 유용한 글씨 빠르고 예쁘게 쓰는 방법도 알려 드릴 테니 저만 믿고 따라오세요.

나만의 예쁜 손글씨! 생각만으로도 두근거리지 않나요?
여러분의 글씨가 예뻐지는 그날까지 같이 연습해 봐요.

 글씨 쓰는 또딴

차 례

프롤로그 • 4
글씨를 배우기 전에 • 8

PART 01
내 글씨체 예쁘게 다듬기

악필 교정을 위한 한글 잘 쓰는 기본 원칙 • 14
내 글씨 점검하기- 체크리스트 • 18
내 글씨체를 업그레이드시키는 3가지 방법 • 20

PART 02
또박또박 단정한 또딴체 배우기

또딴체의 특징 • 28
또딴체 쓰는 방법 • 28
또딴체 문장 쓰기 • 32
또딴체 예시 - 체험학습 신청서 • 62

PART 03
몽글몽글 귀여운 또몽체 배우기

또몽체의 특징 • 64
또몽체 쓰는 방법 • 64
또몽체 문장 쓰기 • 69
또몽체 예시 - 노트 정리 • 102

PART 04
감성 충만 성숙한 또감체 배우기

또감체의 특징 • 104
또감체 쓰는 방법 • 104
또감체 문장 쓰기 • 109
또감체 예시 - 편지 쓰기 • 142

PART 05
실생활에서 유용한 글씨 빨리 쓰는 방법

동글동글 귀여운 느낌으로 빨리 쓰는 방법 • 144
성숙한 느낌으로 빨리 쓰는 방법 • 157

PART 06
알파벳 & 숫자 예쁘게 쓰기

알파벳 예쁘게 쓰기 • 168
숫자 예쁘게 쓰기 • 172

부록 • 175

글씨를 배우기 전에

키보드를 두드려 누구나 같은 모양의 글자를 쓰고, 책의 한 페이지를 카메라로 찍으면 바로 문서화되는 요즘 시대에 오히려 역설적이게도 손글씨의 위력은 더 커지고 있습니다. 처음부터 글씨를 잘 쓰는 사람은 없습니다. 사실 요즘은 글씨를 '잘' 쓴다는 기준도 없는 것 같습니다. 일부러 광고 카피를 악필로 쓰기도 하니까요.

1. 펜은 어떻게 잡아야 할까요?
펜을 어떻게 잡아야 하는지 묻는 분들이 많이 계세요.

글씨 쓸 때 주된 역할을 하는 손가락은 엄지손가락, 집게손가락, 가운뎃손가락입니다.
엄지손가락과 집게손가락으로 펜촉에서 3cm 정도 떨어진 곳을 잡습니다.
그다음에 가운뎃손가락으로 펜을 받칩니다.
펜을 너무 짧게 잡으면 펜의 움직임이 작아져서 속도를 내서 쓰기 어렵습니다. 반대로 펜을 너무 길게 잡으면 또박또박 글씨 쓰기가 어렵습니다.

'세살 버릇 여든 간다.'라는 속담이 있습니다.
한번 길들여진 습관은 고치기가 매우 어렵다는 뜻인데요. 글씨를 쓸 때 펜 잡는 법도 마찬가지입니다.
그렇기 때문에 처음 글을 배우는 시기부터 올바르게 펜을 잡고 글씨를 쓰는 것이 가장 좋습니다. 하지만 잘못된 방법으로 연필을 잡고 이미 초등학생이 넘었거나 성인이 된 분이 많습니다. 이 분들 중 영망인 손글씨 때문에 이 책을 구입하신 분들도 있을 텐데요.

펜을 쥐는 방법이 심각하게 잘못되었다면 최대한 펜을 바르게 잡는 것이 글씨를 교정하는 첫 번째 방법입니다. 그러나 바르게 펜 잡는 법에서 많이 어긋나지 않는다면 기존 자세를 유지하면서도 수정해 나갈 수 있습니다.
제가 알려 드린 방법대로 글씨의 구조를 알고, 바른 글씨 쓰는 법만 알아도 충분히 자랑할 만한 손글씨를 쓸 수 있어요.

저 역시 정석대로 펜을 잡고 있지는 않아요.
저는 가운뎃손가락의 첫 마디와 두 번째 마디 중간에 펜을 놓고 글씨를 써요.
정석에서 많이 벗어나지 않은 손 모양이라 현 상태를 유지하는 대신 글씨를 쓸 때 힘을 주어 쓰는 편입니다.
하나부터 백까지 원칙대로 하려면 벌써 숨이 찹니다. 하나하나, 차근차근! 내 글씨를 완전히 탈바꿈하기보다는 리모델링하며 점차 바꿔 나가 보세요.

글씨 쓰는 시간이 즐거운 시간이 될 수 있습니다.
여러분의 손글씨 연습 시간에 항상 함께 할게요 :)

2. 글씨 연습은 어떤 펜으로 하는 것이 좋을까요?

연필처럼 미끄러지지 않고 종이에 살짝 걸리듯 적당한 마찰감이 있는 펜으로 연습하는 것이 좋습니다. 그래야 반듯한 선을 긋기가 쉽습니다.
그렇지만 연필은 쓰다 보면 연필심이 뭉툭해지므로 글씨가 예뻐 보이지 않아요. 그래서 중간중간 깎아야 하는 번거로움이 있습니다.

제가 몇 가지 필기구를 소개해 드릴 테니 참고해 주세요.

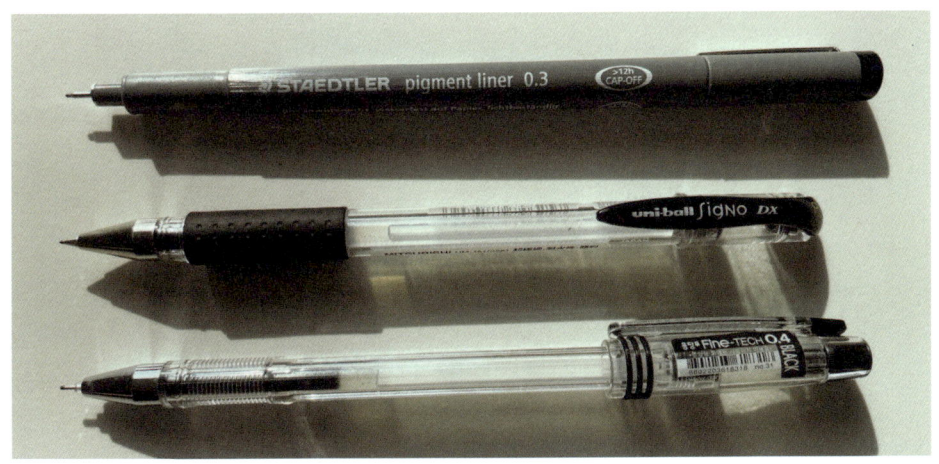

글씨를 배우기 전에

사람마다 선호하는 필체나 느낌이 다 다르므로 무조건 이 펜이 좋다는 것은 없으며 사용해 보고 나에게 맞는 펜을 찾아보세요.

- **스테들러 피그먼트 라이너 0.3** : 연필로 쓸 때처럼 저항감이 있어 반듯한 획을 긋기가 좋아요.
- **유니볼 시그노 0.38mm** : 샤프로 쓸 때처럼 반듯한 획을 긋기가 좋아요.
- **동아 파인테크 0.4mm** : 가성비가 좋아요.

그 외 각각 필기구의 장단점을 알려 드릴게요.

• 연필

연필로 글씨 연습을 하면 미끄러지지 않고 글씨를 반듯하게 쓰기 쉬워요. 중간에 마음에 들지 않는 글씨는 지우개로 지워 쉽게 수정할 수도 있지요. 그렇지만 글씨를 쓰다 보면 연필심이 뭉툭해져서 미세하지만 연필심의 굵기에 따라 글씨의 굵기도 달라져 글씨가 일정하지 않아요. 중간중간 연필을 깎고 써야 하는 번거로움이 있습니다.

• 샤프

샤프로 글씨 연습을 하면 미끄러지지 않고 글씨를 반듯하게 쓰기 쉬워요. 중간에 마음에 들지 않는 글씨는 지우개로 지워 쉽게 수정할 수가 있어요. 연필처럼 중간

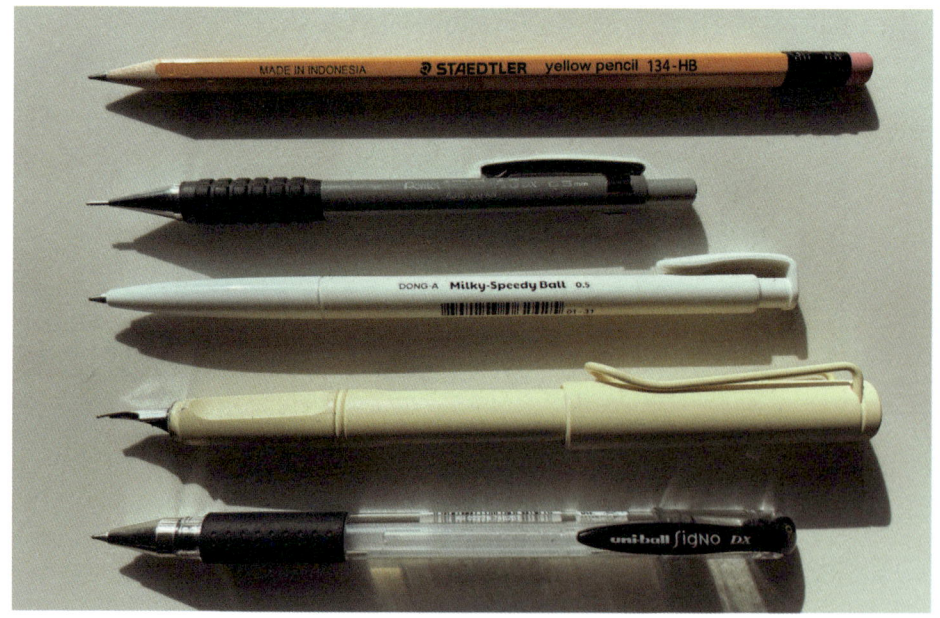

에 깎아야 하는 수고도 없습니다. 그렇지만 많은 힘이 들어가면 샤프심이 자꾸 부러져 글씨 쓰는 힘 조절이 어려운 경우에는 적합하지 않습니다.

• 유성볼펜

유성볼펜, 일명 똑딱이 볼펜은 펜촉이 두꺼워지거나 부러지는 단점은 없지만 볼펜의 특성상 볼이 돌아가며 미끄러져 반듯한 선을 긋기 어려워 예쁜 글씨를 쓰기가 어렵습니다. 고난이도로 충분히 글씨 연습이 된 상태에서 써야 예쁜 글씨를 쓸 수 있습니다.

• 만년필

만년필로 글씨를 쓰면 선이 반듯하게 그어져서 글씨가 예뻐 보입니다. 그렇지만 다른 펜에 비해 고가이며, 일반 종이에 글씨를 쓰면 번지므로 만년필 전용 노트에 글씨 연습을 해야 해서 불편함이 있습니다.

• 중성펜

펜의 종류에 따라 차이는 있겠지만 보통 잉크가 끊이지 않고 부드럽게 써져요.
얇은 펜촉(0.3~0.4mm 이하)으로 쓸 경우 펜과 종이의 마찰감이 생겨 글씨를 반듯하게 쓰기 좋습니다.
두꺼운 펜촉(0.7mm 이상)으로 쓸 경우 부드럽게 써져서 반듯한 선을 긋기 어려우며, 획이 많은 글씨를 쓸 경우 뭉개질 수 있어요.
너무 얇은 펜(0.28mm 이하)으로 쓰면 선의 흔들림이 도드라져 보일 수 있어요.
중성펜은 연필과 샤프와 다르게 지우개로 지울 수 없으므로 글자를 틀렸을 때 수정할 수 없습니다.

글씨 연습을 할 때, 글씨가 틀릴 경우 바로 지우고 수정을 할 수도 있지만 지우지 말고 그 옆에 틀린 글씨를 다시 써서 문장을 완성하는 것이 글씨 교정을 위해 좋습니다. 중간에 포기하지 마시고 끝까지 완성해 보세요.

무언가를 배우기 위해 가장 좋은 방법은 끝까지 해 보는 것입니다. 중간에 마음에 안 들어서 지우고 다시 쓰고, 지우고 다시 쓰다 보면 발전 속도가 많이 느려요. 지금은 작품을 완성하는 단계가 아니라 작품을 완성하기 위해 준비하는 단계라는 사실을 잊지 마세요.

3. 어떤 노트에 연습을 해야 할까요?

예쁜 글씨를 위해서 신경 써야 할 부분은 글자의 간격, 글자의 크기, 글자의 정렬입니다.

저는 처음 글씨 연습을 하는 분들께 모눈 노트에 연습하는 것을 추천드립니다. 모눈 노트에 글씨를 쓰다 보면 바르고 예쁜 글씨를 위해서 신경 써야 할 점들이 눈에 쉽게 보입니다.

어느 정도 연습이 되었다면 다음 단계인 줄 노트에 연습하는 것을 추천드립니다. 아래 선이 길잡이가 되어 글씨를 맞춰서 쓰기 좋습니다.

그 다음에 선이 없는 무지 노트에 연습하는 것을 추천드립니다. 선이 없어도 일자로 반듯하게 쓰는 연습을 하며 나의 글씨를 완성해 나가면 됩니다.

4. 글씨 연습을 어떻게 해야 할까요?

글씨 연습은 꾸준히 하는 것이 좋습니다. 하루 이틀 8시간씩 글씨 연습을 하고 그만두는 것보다는 매일 30분씩 꾸준히 연습하는 것을 추천드립니다.

하루에 30분씩, 꾸준히 1개월 이상 좋아하는 문장을 쓰며 연습해 보세요.

우리는 지금 당장 예쁜 글씨를 쓰기 위해 연습하는 것이 아니고 꾸준히 연습하여 최소 1개월 후에 예쁜 글씨를 쓰는 것이 목표입니다.

그러니 글씨를 연습하다가 중간에 마음에 들지 않더라도 연습했던 종이는 버리지 말고 보관해 주세요.

지금의 내가 쓴 글씨를 1개월 후 내가 보고 어떻게 느낄지 궁금하지 않나요?

여러 번 연습한 손글씨는 영원히 내 손에 체득됩니다. 매일 30분씩 1개월 투자하고 남은 평생 '예쁜 손글씨 쓸 수 있는 사람'으로 살아 보자고요!

자! 펜을 들고 바로 글씨 연습을 해 보세요.
저만 믿고 따라오세요. 우리 함께 해 봐요!

PART 01

내 글씨체 예쁘게 다듬기

악필 교정을 위한 한글 잘 쓰는 기본 원칙

악필 예시

> 대중문화 우리생활에 미치는 영향
> 소비 바람직한가?

교정 예시

> 대중문화 우리 생활에 미치는 영향
> 소비 바람직한가?

1. 한 글자씩 볼 때, 자음과 모음 사이에는 적당한 간격을 주세요. 너무 붙여서 쓰거나 너무 떨어져서 쓰면 글씨의 형태가 망가질 뿐 아니라 가독성이 떨어집니다.

자음과 모음을 너무 붙여서 썼어요.

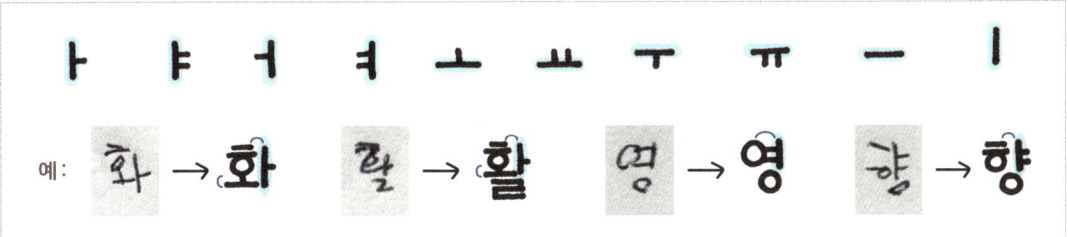

자음과 모음을 너무 떨어지게 썼어요.

자음과 모음 사이에 간격을 줄 때 모음은 긴 직선('ㅣ'와 'ㅡ')이 기준이 됩니다.

2. 두 글자 이상일 때, 글자와 글자 사이의 간격(자간)을 적당히 주세요.

글자와 글자 사이 간격이 너무 넓어요.

3. 문장으로 쓸 때 띄어쓰기는 글자 크기의 1/2~1 정도로 적당히 띄어 주세요. 너무 넓거나 좁으면 뜻이 잘 전달되지 않아요. (간혹 잘못된 띄어쓰기로 전혀 다른 뜻으로 전달되기도 합니다.)

띄어쓰기 간격이 너무 넓어요. 띄어쓰기가 잘못되었어요.

예: 아버지가 방에 들어가신다 (O)
 아버지 가방에 들어가신다 (X)

잘못 띄어 쓰면 다른 뜻으로 전달되어요.

내 글씨체 예쁘게 다듬기

4. 글자의 키를 일정하게 써 주세요.

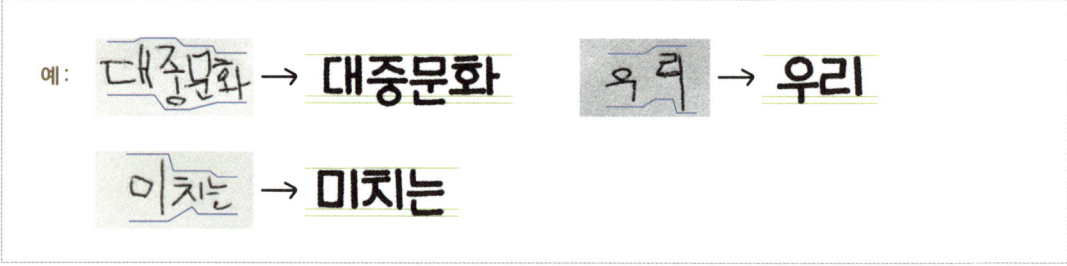

모든 글자의 크기를 똑같이 맞추라는 것은 아니고, 규칙을 정해서 일관성 있게 써 주세요. 또박체의 경우 받침 있는 글자의 키끼리, 받침 없는 글자의 키끼리 어느 정도 맞춘 후 위 정렬을 해서 씁니다. 단 오차 범위를 너무 크지 않게 합니다.

5. 글자의 너비를 일정하게 써 주세요.

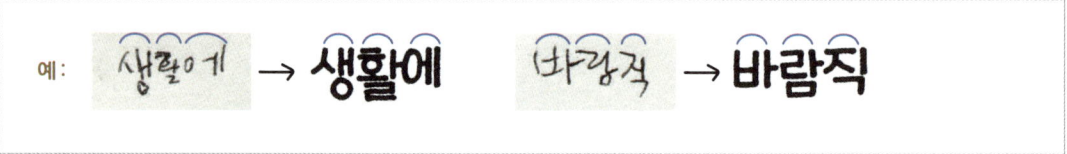

글자의 너비가 제각각이에요.

6. 자음은 흘려 쓰지 않고 한 획 한 획 또박또박 써 주세요.

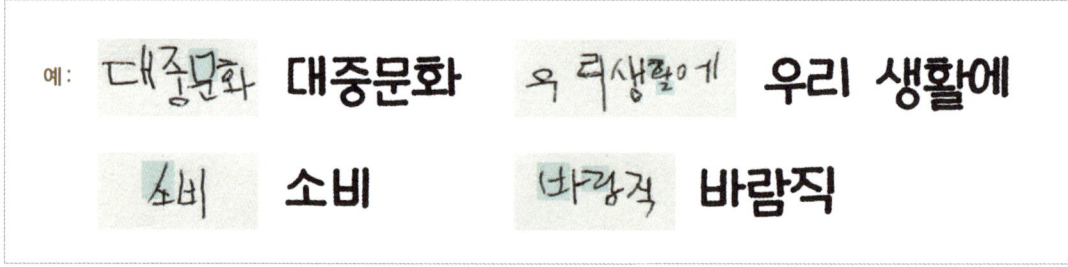

7. 모음은 시작부터 끝까지 힘 있게 그어 주세요.

예: 생활에 생활에 미치는 미치는

8. 전체적으로 글자를 정렬해 주세요.

예: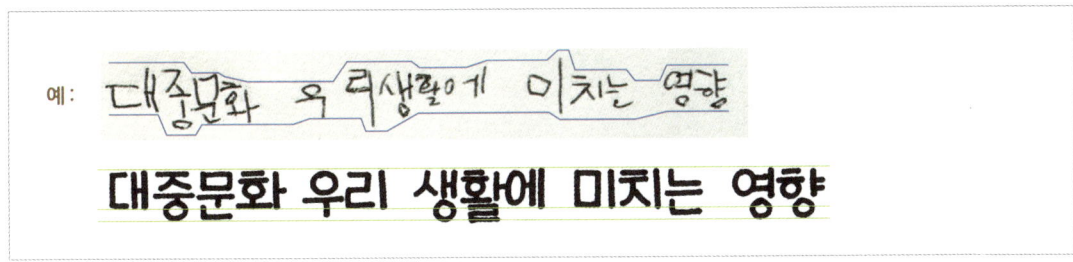

대중문화 우리 생활에 미치는 영향

내 글씨체 예쁘게 다듬기

내 글씨 점검하기 – 체크리스트

예시 문장	나도 글씨 잘 쓰고 싶은데 쉽지 않아요. 어떻게 하면 잘 쓸 수 있을까요? 저와 함께 알아보아요.

먼저 위의 글을 나의 평소 글씨로 따라 써 보세요.
다 쓴 후 체크해 봅니다.

책을 시작하며 쓰는 글씨

- ☐ 한 글자 씩 볼 때, 자음과 모음 사이에 간격은 적당한가요? 너무 좁거나 넓지는 않나요?
- ☐ 두 글자 이상의 글자를 썼을 때, 글자와 글자 사이의 간격(자간)은 적당한가요? 너무 좁거나 넓지는 않나요?
- ☐ 문장으로 썼을 때 띄어쓰기 간격은 적당한가요? 너무 좁거나 넓지는 않나요?
- ☐ 글자의 키가 일정한가요? (연필로 글자의 가장 튀어나온 부분들을 선으로 연결하여 체크해 봅니다. 위아래 두 줄의 선을 그어 체크합니다.)
- ☐ 글자의 너비가 일정한가요? (연필로 한 글자를 꽉 차게 네모로 그려 체크합니다.)
- ☐ 자음을 흘려 쓰지 않고 한 획 한 획 반듯하게 적었나요?
- ☐ 모음은 시작부터 끝까지 힘 있게 그어져 있나요? 휘어져 있지는 않나요?
- ☐ 전체적으로 글자가 정렬이 되어 있나요?
- ☐ 자음의 크기는 어느 정도 일정한가요? 너무 크거나 작게 쓴 자음이 있지는 않나요?
- ☐ 글씨를 차분한 마음으로 천천히 썼나요?

우리는 기계가 아니라서 한 치의 오차 없이 반듯하게 쓸 수는 없지만 기준을 잡고 쓰다 보면 깔끔하고 정돈된 글씨체를 만들 수 있어요.
예쁜 글씨의 특징을 생각하며 글씨 연습을 해 보세요.

책을 마치며 쓰는 글씨

내 글씨체 예쁘게 다듬기

내 글씨체를 업그레이드시키는 3가지 방법

왜 내 글씨는 예쁘지 않을까요? 예쁜 글씨란 과연 어떤 글씨일까요?
보통은 균형 잡힌 단정한 글씨를 예쁜 글씨로 보지만 '이런 글씨가 예쁜 글씨다!'라고 단정 지을 수는 없습니다.
사람마다 생김새나 성격이 다르고 취향이 다르듯, 글씨체도 마찬가지로 개인의 취향에 따라 선호도도 다릅니다. 그럼에도 멋져 보이는 글씨체에는 몇 가지 공통점이 있어요. 현재 내 글씨체에 이 공통점을 적용시키면 됩니다.

그렇지만 내 글씨체를 하루아침에 바꾼다는 것이 쉬운 일은 아니에요.
이번 장에서는 내 글씨체를 그대로 가지고 가면서 살짝 수정하는 식으로
내 글씨체를 업그레이드시키는 3가지 방법에 대해 쉽게 알려 드릴게요.

많은 내용을 써야 하는 노트의 경우에는 어떤 형태의 글씨를 써야 할까요? 반듯하고 균형 잡힌 단정한 글씨로 써야 눈의 피로가 덜 느껴지고 쉽게 읽힙니다. 그렇다면 반듯하고 균형 잡힌 글씨는 어떻게 써야 할까요? 그 방법을 차차 알려 드릴게요.
그 전에 왜 내 글씨가 예뻐 보이지 않는지 먼저 알아보도록 해요.

한글은 받침이 없는 자음과 모음으로만 구성된 글자와, 받침이 있는 자음과 모음 + 자음(받침)으로 구성된 글자로 나뉩니다.

다른 문자와 다르게 자음과 모음의 결합으로 만들어지는 구조로 모음이 자음의 옆에 오는 경우도 있고, 아래에 오는 경우도 있어서 글씨의 불균형이 생기기 쉬워요. 그렇기 때문에 한글은 예쁘고 반듯한 글씨를 쓰기가 더 어렵습니다.

한글을 잘 쓰기 위해서는 한글의 구조에 대해 정확하게 알아볼 필요가 있습니다. 그렇다면 한글의 구조는 어떻게 되어 있는지 알아보도록 할게요.

한글의 구조 6가지

받침 없는 글자			받침 있는 글자		
자음 + 모음(옆)	자음 + 모음(아래)	자음 + 모음(이중)	자음 + 모음(옆) + 자음(받침)	자음 + 모음(아래) + 자음(받침)	자음 + 모음(이중) + 자음(받침)
① 가	② 고	③ 과	④ 각	⑤ 곡	⑥ 곽
형태 글자	형태 글자	형태 글자	형태 글자	형태 글자	형태 글자
가 거 기 너 디 …	고 그 구 느 두 …	과 긔 궈 늬 뒤 …	각 격 긱 넉 딕 …	곡 극 국 늑 둑 …	곽 긕 궉 뇍 뒥 …

ㄱ: 자음(초성), ㅏ, ㅗ: 모음(중성) ㄱ: 자음(종성, 받침)
※모음은 긴 직선 'ㅣ'와 'ㅡ'가 기준이 된다.
※'고' 형태 글자 중 'ㅡ' 아래로 획이 있는 글자 'ㅜ', 'ㅠ'는 'ㅡ'를 더 위로 올려 쓰고 아래 획을 그어 줍니다.

예: 고 그 구

한글의 구조가 다양해서 구조를 모르고 쓴다면 크기를 맞추기가 어려워요.
그렇지만 위에서 알려 드린 대로 한글의 구조 6가지만 알면 어떤 글자라도 예쁘게 쓸 수 있어요. 단순한 구조의 글자와 복잡한 구조의 글자가 있음을 이해하고 글자의 크기를 너무 차이나지 않게 쓰는 것이 예뻐 보입니다.
예를 들어, 획이 적은 '가' 글자와 획이 많은 '곽' 글자를 이어서 쓴다면 '가'의 'ㄱ'은 크게 쓰고, '곽'의 초성 'ㄱ'은 더 작게 올려 써서 받침 'ㄱ'까지 비슷한 크기의 네모 상자에 글자를 넣는다고 생각하면 됩니다.
두 글자의 크기와 글자의 너비를 어느 정도 맞춰 줍니다. 이렇게 균형을 맞추어 주어야 문장으로 썼을 때 글자의 키와 너비가 비슷하여 예뻐 보입니다.

알파벳의 조합으로 구성되는 영어와 한글을 비교해 보겠습니다.

영어	GRAPE BANANA CHERRY	PEACH STRAWBERRY ORANGE
한글	포도 바나나 체리	복숭아 딸기 오렌지

→ 영어의 경우 알파벳의 나열로 단어가 완성되므로 글자의 크기 변화가 심하지 않아 라인을 맞추기가 상대적으로 수월해 보기 좋게 쓰기 쉽습니다.

지금은 대문자로 보여 드렸지만, 소문자로 쓰더라도 한글처럼 구조가 복잡하지는 않아 상대적으로 반듯하게 쓰기가 쉽습니다.

예) grape banana cherry peach strawberry orange

한글도 받침 없는 글자로만 조합된 단어나 받침 있는 글자로만 조합된 단어는 훨씬 통일감 있게 쓰기가 쉽습니다.

예) **포도 바나나 체리**
→ 받침 없는 글자로만 구성된 경우 단정하게 쓰기가 상대적으로 쉬워요.

예) **복숭아 딸기 오렌지**
→ 받침 있는 글자와 받침 없는 글자가 섞여 있어서 글자의 크기를 맞추기 어려워 구조를 모르고 쓴다면 예쁘게 쓰기가 어려워요.

이렇게 복잡한 한글! 예쁘게 쓸 수 있는 방법은 무엇일까요?
꿀팁 알려 드릴게요.
문장의 라인을 맞춰 주세요. (정렬)
이 세상의 모든 물건은 정리가 되어야 깔끔해 보이고 예뻐 보입니다. 아무렇게나 널브러뜨려진 장난감보다 정돈된 장난감이 안정돼 보이고, 삐뚤삐뚤한 치아보다는 가지런한 치아가 미관상 좋아 보이죠. 그래서 치아 교정을 하는 사람도 많잖아요. 글씨도 마찬가지입니다.
라인을 맞춰 주세요. 내 글씨가 아무런 규칙도 없이 막춤 추는 것을 막아 주세요. BTS처럼 칼각으로 멋지게 출 수 있게 라인을 맞춰 주세요. (줄을 서서 춤을 추듯)

문장으로 썼을 때 라인을 맞춰 주는 연습을 해 보세요. 글씨가 들쭉날쭉하면 정신 사나워 보여요. 예쁜 글씨체 중에서도 지렁이 기어가듯 삐뚤삐뚤한 글씨체를 본 적 있지요? 하지만 자세히 들여다보면 그 안에서도 규칙이 있고 기본적으로 라인을 다 맞췄답니다.

받침의 유무와 상관없이 모든 글자의 크기를 동일하게 맞출 것인지, 받침 있는 글자와 받침 없는 글자의 크기를 다르게 쓰되, 위 라인에 맞출 것인지, 아래 라인에 맞출 것인지, 가운데 라인에 맞출 것인지 등 원하는 글씨의 라인을 정해서 통일성 있게 써 주면 그것만으로도 글씨가 훨씬 정돈됩니다.

예) **글씨의 균형을 잡아주세요.** 라인을 맞추지 않고 쓴 글씨

글씨의 균형을 잡아주세요
글씨의 균형을 잡아주세요
글씨의 균형을 잡아주세요
글씨의 균형을 잡아주세요
글씨의 균형을 잡아주세요

자음과 모음의 크기와 위치를 맞춰 주세요.

라인을 맞추어 춤을 추지만 어떤 사람은 아주 작은 동작으로, 어떤 사람은 너무 큰 동작으로 춘다면 예뻐 보이지 않아요. 작은 동작으로 출 거면 작게, 큰 동작으로 출 거라면 크게, 일관성 있게 통일시켜 주는 것이 멋져 보입니다.

글씨도 마찬가지입니다. 무조건 자음과 모음의 크기를 맞추라는 것이 아니라 자음의 크기끼리 어느 정도 맞추고, 모음의 길이끼리 어느 정도 맞춰 주세요.

예) **아메리카노** 자음의 크기가 제각각인 글씨
　　아메리카노 자음의 크기를 작게 맞춘 글씨
　　아메리카노 자음의 크기를 크게 맞춘 글씨

글씨를 쓸 때는 천천히 써 주세요.

글씨를 빠르게 쓸 경우 글자를 한 획으로 다 쓰려는 경향이 있습니다. 이러한 글씨로 구성된 문장은 글자 크기의 일관성이 없고 어지러워 보여 글씨를 쓴 사람조차 알아보기 어려울 수 있습니다.
글씨를 잘 쓰고 싶다면 천천히 한 자 한 자 또박또박 쓴다는 느낌으로 연습해 보세요.
처음에는 답답할 수 있지만, 이 과정을 거치고 반듯하게 쓰는 연습이 충분히 된 상태에서 글씨를 속도 내어 쓴다면 한층 예쁜 글씨를 쓸 수 있을 거예요.

예)

빨리 쓴 글씨	천천히 쓴 글씨
날아라 비행기	날아라 비행기

그런데 '언제 이런 거 다 신경 써서 쓰나?'라고 생각할 수 있을 거예요. 그렇지만 우리가 한 단계 더 나아가기 위해서는 조금의 불편함을 감수하고 노력을 해야 합니다. 글씨 연습의 가장 기본이 되는 방법이며 이렇게 연습하여 어느 정도 반듯하게 쓰게 됐을 때 다음 단계인 속도를 내면서도 적당히 예쁘게 쓰는 연습을 할 수 있습니다.
저도 엄청 빨리 쓰면 예쁜 글씨를 쓰기 어려워요.
실생활에서 적용할 수 있도록 적당한 속도로 예쁜 글씨를 쓸 수 있게 연습해 보세요.

이렇게 연습을 많이 하고 썼는데도 내 노트가 지저분해 보인다면, 이것을 체크해 보세요.

굵은 펜을 사용하나요?

펜촉의 두께를 좀 더 얇은 굵기로 바꿔 보세요.
한글은 획이 많은 글자가 있어서 너무 굵은 펜으로 쓸 때 글씨의 공백을 만들기 어려워서 글자의 형태를 망가뜨릴 수 있습니다. 현재 1.0mm, 0.7mm, 0.5mm로 쓰고 있었다면 0.4mm, 0.38mm, 0.28mm 정도로 바꿔 보세요.

1.0mm	달맞이꽃 보러 월출산 가자	획이 많은 월, 출 글자가 망가짐
0.7mm	달맞이꽃 보러 월출산 가자	월, 출 글자가 망가짐
0.5mm	달맞이꽃 보러 월출산 가자	월, 출 글자가 망가지지는 않음

0.28mm	달맞이꽃 보러 월출산 가자	획이 많은 글자도 망가지지 않음

1.0mm 펜 vs 0.28mm 펜으로 쓴 글씨 비교
예) **짧다** 짧다 / **빨리** 빨리 / **뚫다** 뚫다 / **뷁** 뷁 / **기** 기

주로 유성볼펜으로 필기하고 있나요?

유성볼펜은 미끄러지듯 써져서 흘림체를 쓸 때는 좋지만 반듯한 글씨를 쓰기에는 어려울 수 있습니다. 중성펜이나 만년필 중 나와 맞는 펜을 선택해 보세요. (단, 만년필은 종이에 따라 번지는 경우가 있어서 중성펜 중에서 선택하는 것이 좋습니다.)

어떤 펜을 사용하나요?

화장발, 머리발, 옷발이 있듯 글씨에도 펜발이 있습니다.
'고수는 연장 탓을 하지 않는다.'라고 하지만 이 말은 다른 사람과 비교했을 때 어떤 연장으로 하든 남들보다 잘한다는 말이지, 고수에게도 본인의 실력을 더 빛나게 해 줄 연장은 분명히 있습니다. 국가대표 선수들도 대회에 나갈 땐 본인의 실력을 더욱 빛나게 해 줄 장비를 갖추듯이요.
그러나 사람마다 필체, 선호하는 필기감이 달라서 '이 펜이 무조건 좋다.'라는 것은 없으며 펜 리뷰를 참고해서 본인이 직접 사용해 보며 맞는 펜을 찾아가는 것이 가장 좋습니다.
당연한 듯하지만 놓치기 쉬운 방법이지요.
기본을 충실히 연습하다 보면 어느새 예쁜 글씨를 갖게 될 거예요.

PART 02

또박또박 단정한 또딴체 배우기

또딴체의 특징

글자(자음과 모음)가 반듯하지만 자음이 커서 단정하면서도 귀여운 느낌이 들어요.

예) 개 고 과 각 곡 곽

또딴체 쓰는 방법

1. 자음과 모음을 반듯하게 써 주세요.

또딴체	아름다운 한글	획을 반듯하게 씀
귀여운 글씨체 (또몽체)	아름다운 한글	획을 둥글게 씀
감성 글씨체 (또감체)	아름다운 한글	획을 부드럽게 굴려서 씀

2. 글씨의 위 라인을 대략 맞춰 주세요.

또딴체	달콤한 사과	위 라인 정렬로 씀
귀여운 글씨체 (또몽체)	달콤한 사과	가운데 라인 정렬로 씀
감성 글씨체 (또감체)	달콤한 사과	가운데 라인 정렬로 씀

3. 받침 없는 글자와 받침 있는 글자의 키(높이)를 조금 다르게 써 주세요.

- **받침 없는 글자** : '가', '고', '과' 형태 글자의 키(높이)를 맞춥니다. 단, '고' 형태 글자 중 모음 'ㅡ' 아래로 획이 있는 글자 'ㅜ', 'ㅠ'는 'ㅡ'를 더 올려 쓰고 아래 획을 그어 줍니다.
- **받침 있는 글자** : '각', '곡', '곽' 형태 글자의 키(높이)를 맞춥니다.

또딴체	등 푸른 생선 고등어	받침 있는 글자를 좀 더 크게 씀
귀여운 글씨체 (또몽체)	등 푸른 생선 고등어	비슷한 크기로 씀
감성 글씨체 (또감체)	등 푸른 생선 고등어	'가', '과', '각', '곽' 형태 글자의 키가 큼

4. 자음과 모음의 세로 길이가 거의 비슷합니다.

또딴체	카라멜 마끼아또	자음과 모음의 길이가 비슷함
귀여운 글씨체 (또몽체)	카라멜 마끼아또	자음과 모음의 길이가 비슷함
감성 글씨체 (또감체)	카라멜 마끼아또	자음보다 모음이 길어 더 성숙한 느낌

이제 단어 및 문장으로 연습해 볼게요.

포 도 포 도 포 도 포 도 포 도
포 도

바 나 나 바 나 나 바 나 나
바 나 나

체 리 체 리 체 리 체 리 체 리
체 리

복 숭 아 복 숭 아 복 숭 아
복 숭 아

딸 기 딸 기 딸 기 딸 기 딸 기
딸 기

오 렌 지 오 렌 지 오 렌 지
오 렌 지

아 메 리 카 노 아 메 리 카 노
아 메 리 카 노

비행기 비행기 비행기
비행기

아름다운한글
아름다운한글

달콤한사과 달콤한사과
달콤한사과

등푸른생선고등어
등푸른생선고등어

카라멜마끼아또
카라멜마끼아또

밝은달 밝은달 밝은달
밝은달

꽃바람 꽃바람 꽃바람
꽃바람

또박또박 단정한 또딴체 배우기

또딴체 문장 쓰기

나라의 말이 중국과 달라 문자끼리 서로 맞지 아니하다.

이런 이유로 어리석은 백성들이 이르고자 하는 바가 있어도

나라의 말이 중국과 달라 문자끼리 서로 맞지 아니하다.

이런 이유로 어리석은 백성들이 이르고자 하는 바가 있어도

나라의 말이 중국과 달라 문자끼리 서로 맞지 아니하다.

이런 이유로 어리석은 백성들이 이르고자 하는 바가 있어도

마침내 자신의 뜻을 펼치지 못하니라.

내 이를 가엽게 여겨 새로 스물여덟 자를 만드노니

마침내 자신의 뜻을 펼치지 못하니라.

내 이를 가엽게 여겨 새로 스물여덟 자를 만드노니

마침내 자신의 뜻을 펼치지 못하니라.

내 이를 가엽게 여겨 새로 스물여덟 자를 만드노니

사람마다 하여금 쉽게 익혀
날로 쓰기 편안케 하고자 할 따름이니라.

사람마다 하여금 쉽게 익혀
날로 쓰기 편안케 하고자 할 따름이니라.

사람마다 하여금 쉽게 익혀
날로 쓰기 편안케 하고자 할 따름이니라.

내 인생의 가장 기본적인 철학은
모든 것에서 밝은 면을 바라보는 것이다.
- 토머스 에디슨 -

내 인생의 가장 기본적인 철학은
모든 것에서 밝은 면을 바라보는 것이다.
- 토머스 에디슨 -

내 인생의 가장 기본적인 철학은
모든 것에서 밝은 면을 바라보는 것이다.
- 토머스 에디슨 -

성공의 비결이란 게 있다면 다른 사람의
관점을 가지고 당신의 관점뿐 아니라

성공의 비결이란 게 있다면 다른 사람의
관점을 가지고 당신의 관점뿐 아니라

성공의 비결이란 게 있다면 다른 사람의
관점을 가지고 당신의 관점뿐 아니라

그 사람의 관점에서 사물을 보는 능력이다.
- 헨리 포드 -

그 사람의 관점에서 사물을 보는 능력이다.
- 헨리 포드 -

그 사람의 관점에서 사물을 보는 능력이다.
- 헨리 포드 -

희망을 품지 않은 자는 절망도 할 수 없다.
- 조지 버나드 쇼 -

희망을 품지 않은 자는 절망도 할 수 없다.
- 조지 버나드 쇼 -

희망을 품지 않은 자는 절망도 할 수 없다.
- 조지 버나드 쇼 -

사랑은 무엇보다도 자신을 위한 선물이다.
- 장 아누이 -

사랑은 무엇보다도 자신을 위한 선물이다.
- 장 아누이 -

사랑은 무엇보다도 자신을 위한 선물이다.
- 장 아누이 -

실수를 하지 않는 사람은 새로운 것을
전혀 시도하지 않은 사람이다.
- 아인슈타인 -

실수를 하지 않는 사람은 새로운 것을
전혀 시도하지 않은 사람이다.
- 아인슈타인 -

실수를 하지 않는 사람은 새로운 것을
전혀 시도하지 않은 사람이다.
- 아인슈타인 -

변명 중에서도 가장 어리석고 못난 변명은
"시간이 없어서"라는 변명이다.

- 토머스 에디슨 -

변명 중에서도 가장 어리석고 못난 변명은
"시간이 없어서"라는 변명이다.

- 토머스 에디슨 -

변명 중에서도 가장 어리석고 못난 변명은
"시간이 없어서"라는 변명이다.

- 토머스 에디슨 -

상처는 잊되 은혜는 결코 잊지 말라.
- 공자 -

상처는 잊되 은혜는 결코 잊지 말라.
- 공자 -

상처는 잊되 은혜는 결코 잊지 말라.
- 공자 -

지나침은 모자람만 못하다.
- 공자 -

지나침은 모자람만 못하다.
- 공자 -

지나침은 모자람만 못하다.
- 공자 -

또박또박 단정한 또딴체 배우기

친구란 내 슬픔을 등에 지고 가는 사람
- 인디언 속담 -

친구란 내 슬픔을 등에 지고 가는 사람
- 인디언 속담 -

친구란 내 슬픔을 등에 지고 가는 사람
- 인디언 속담 -

물고기를 주지 말고 물고기 잡는 법을 가르쳐 줘라.
- 인디언 속담 -

물고기를 주지 말고 물고기 잡는 법을 가르쳐 줘라.
- 인디언 속담 -

물고기를 주지 말고 물고기 잡는 법을 가르쳐 줘라.
- 인디언 속담 -

또박또박 단정한 또딴체 배우기

울기를 두려워 말라.

눈물은 마음의 아픔을 씻어내는 약이다.

– 인디언 속담 –

울기를 두려워 말라.

눈물은 마음의 아픔을 씻어내는 약이다.

– 인디언 속담 –

울기를 두려워 말라.

눈물은 마음의 아픔을 씻어내는 약이다.

– 인디언 속담 –

꽃처럼 예쁜 당신

꽃처럼 예쁜 당신

또박또박 단정한 또딴체 배우기

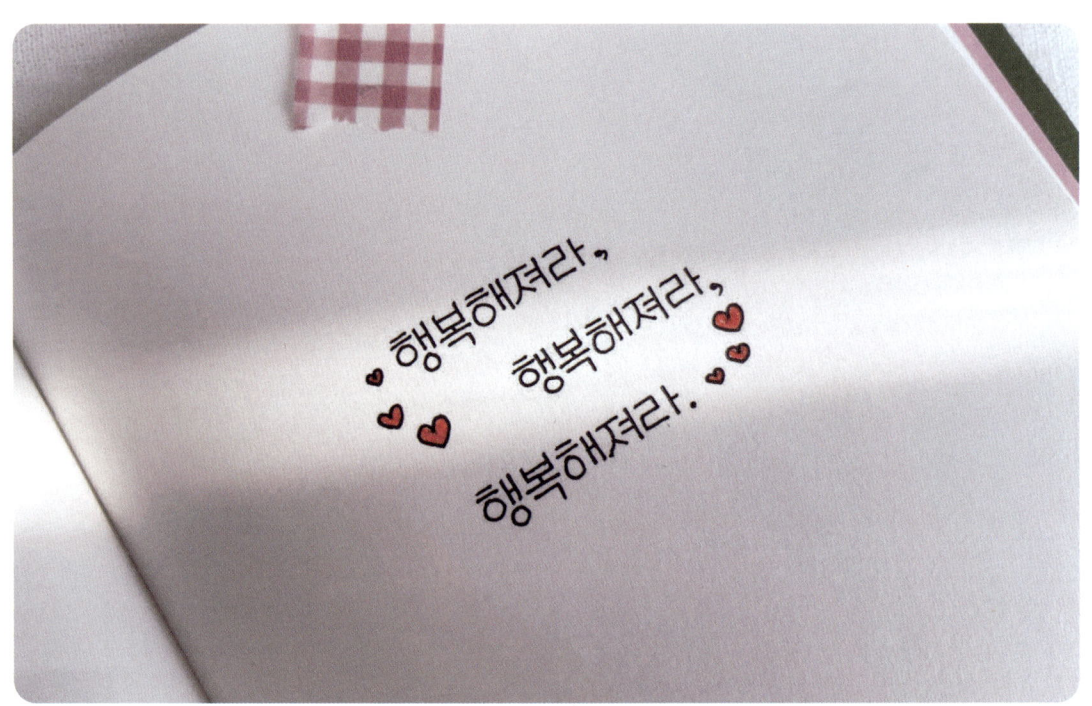

행복해져라, 행복해져라, 행복해져라.

행복해져라, 행복해져라, 행복해져라.

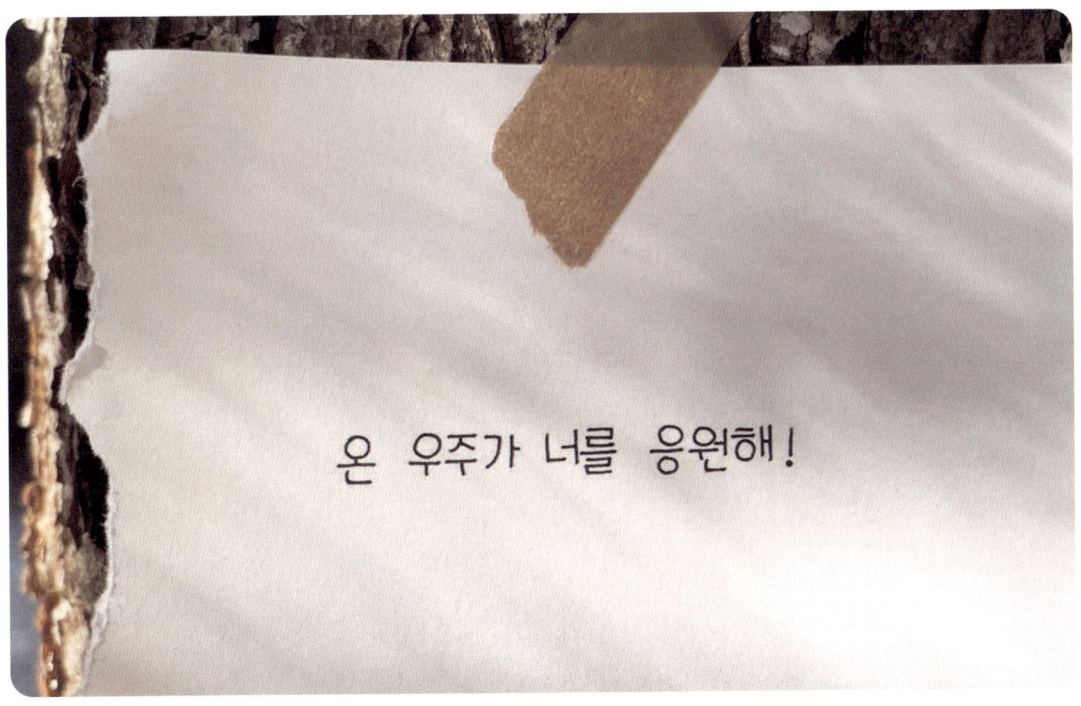

온 우주가 너를 응원해!

온 우주가 너를 응원해!

100세 인생을 마치고 먼 여행을 떠난 할머니.
할머니가 떠난 날,
구름과 구름 사이로 옅은 빛이 내려왔다.
잘 있거라, 건넨 할머니의 마지막 인사였을까.

100세 인생을 마치고 먼 여행을 떠난
할머니.
할머니가 떠난 날,
구름과 구름 사이로 옅은 빛이 내려왔다.
잘 있거라, 건넨 할머니의 마지막 인사였을까

내가 호흡하고 있다는 사실을 잊고 살다가

어느 날 문득 내 숨소리를 의식할 때가 있다.

자연스러웠던 호흡이 어렵게 느껴진다.

모든 것이 부자연스러워진다.

감사함을 잊고 사는 것은 아닐까.

내가 호흡하고 있다는 사실을 잊고 살다가
어느 날 문득 내 숨소리를 의식할 때가 있다.
자연스러웠던 호흡이 어렵게 느껴진다.
모든 것이 부자연스러워진다.
감사함을 잊고 사는 것은 아닐까.

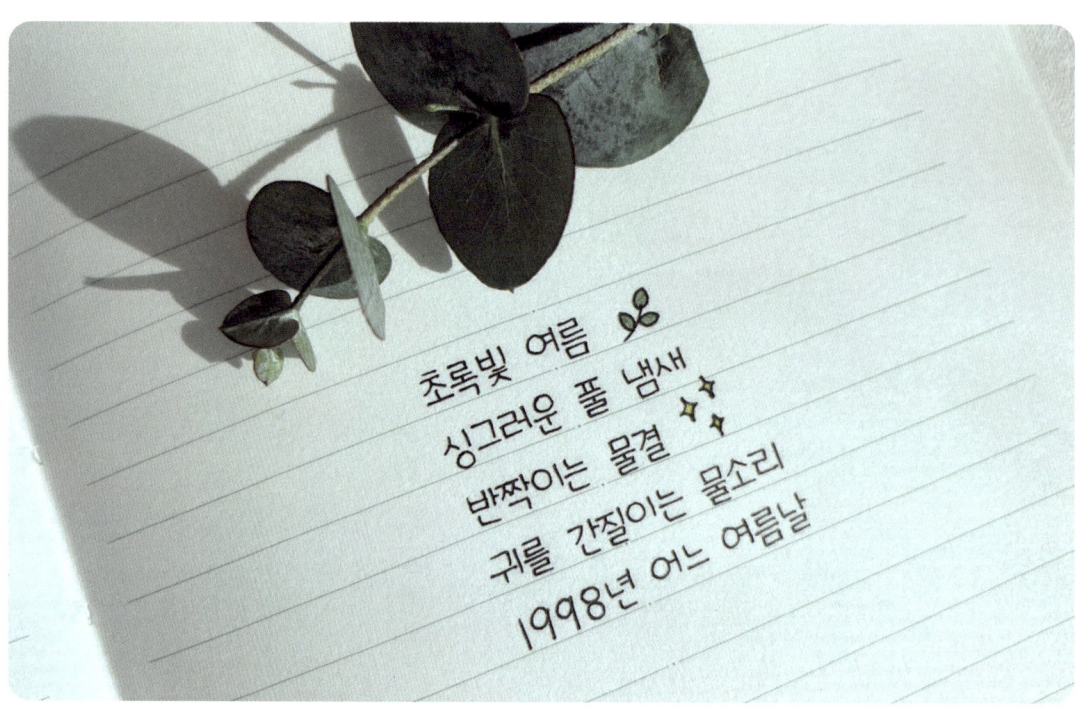

초록빛 여름

싱그러운 풀 냄새

반짝이는 물결

귀를 간질이는 물소리

1998년 어느 여름날

초록빛 여름
싱그러운 풀 냄새
반짝이는 물결
귀를 간질이는 물소리
1998년 어느 여름날

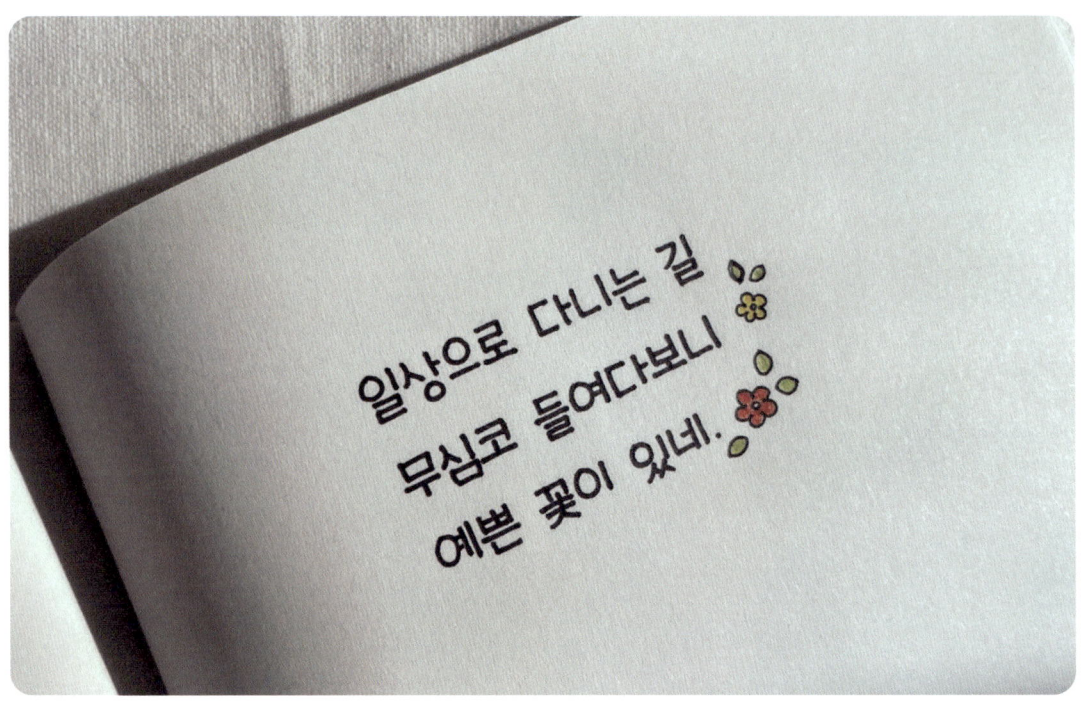

일상으로 다니는 길

무심코 들여다보니

예쁜 꽃이 있네.

일상으로 다니는 길

무심코 들여다보니

예쁜 꽃이 있네.

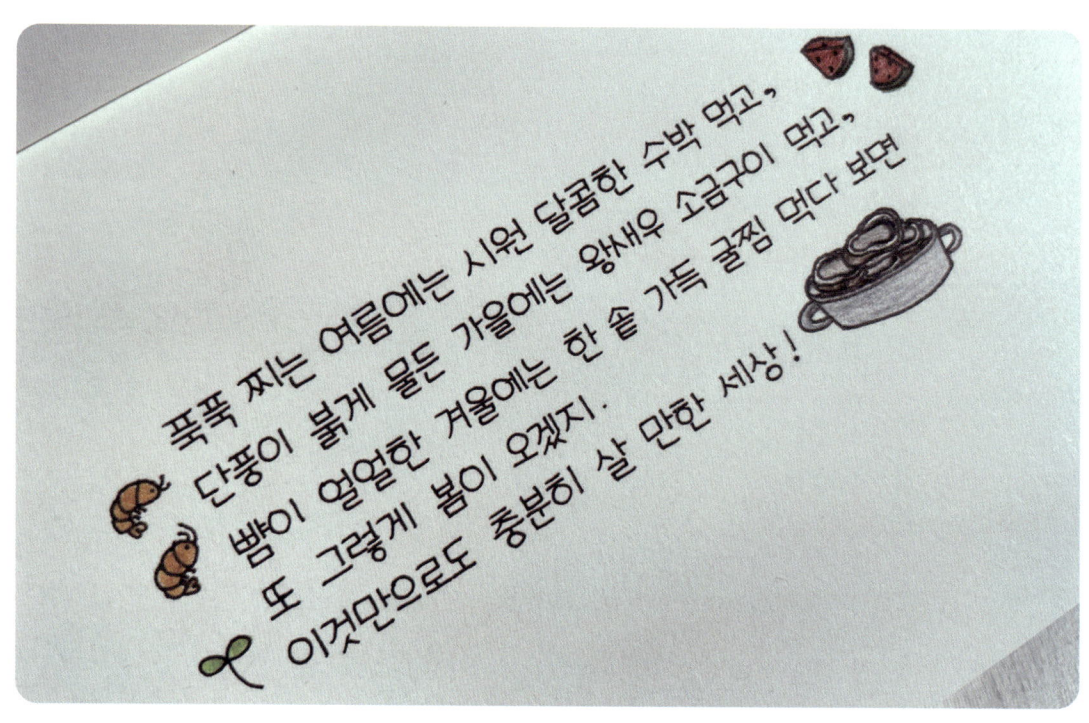

푹푹 찌는 여름에는 시원 달콤한 수박 먹고,

단풍이 붉게 물든 가을에는 왕새우 소금구이 먹고,

뺨이 얼얼한 겨울에는 한 솥 가득 굴찜 먹다 보면

또 그렇게 봄이 오겠지.

이것만으로도 충분히 살 만한 세상!

푹푹 찌는 여름에는 시원 달콤한 수박 먹고,

단풍이 붉게 물든 가을에는 왕새우 소금구이 먹고,

뺨이 얼얼한 겨울에는 한 솥 가득 굴찜 먹다 보면

또 그렇게 봄이 오겠지.

이것만으로도 충분히 살 만한 세상!

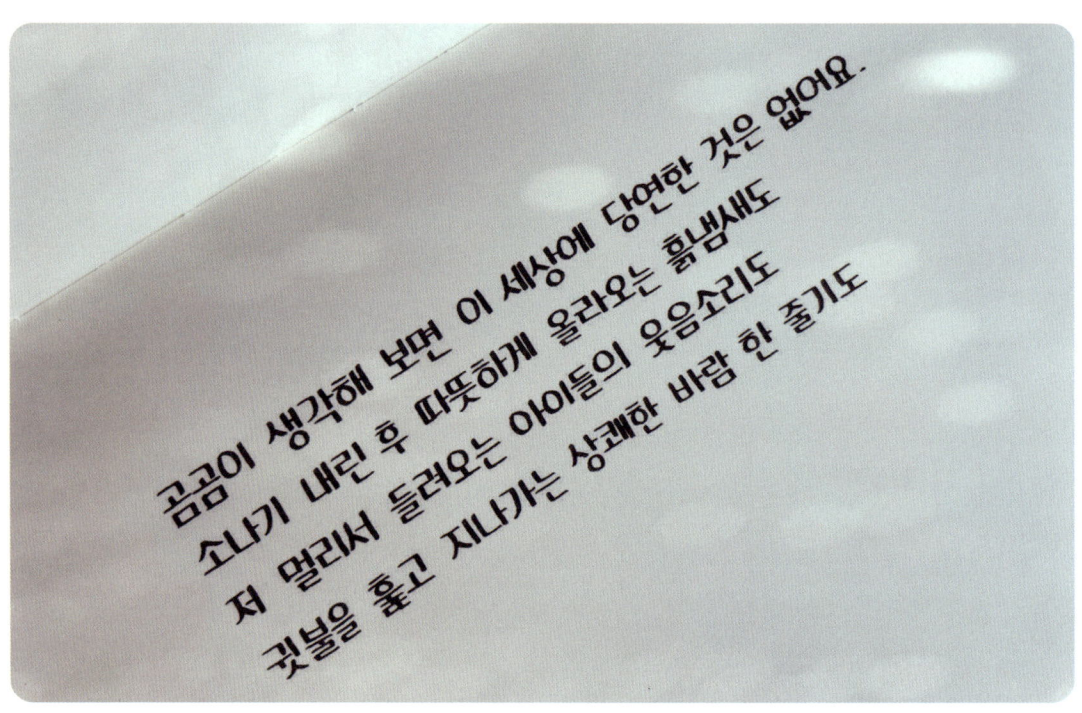

곰곰이 생각해 보면 이 세상에 당연한 것은 없어요.
소나기 내린 후 따뜻하게 올라오는 흙냄새도
저 멀리서 들려오는 아이들의 웃음소리도
귓불을 훑고 지나가는 상쾌한 바람 한 줄기도

곰곰이 생각해 보면 이 세상에 당연한 것은 없어요.
소나기 내린 후 따뜻하게 올라오는 흙냄새도
저 멀리서 들려오는 아이들의 웃음소리도
귓불을 훑고 지나가는 상쾌한 바람 한 줄기도

또딴체 예시 – 체험학습 신청서

키보드를 두드려 글자를 쓰는 시대이지만 엄마가 되고 보니 손글씨를 써야 하는 상황이 가끔 생깁니다.
자주는 아니고 가끔이기에 손글씨를 쓰기가 더 망설여지지요.
내 아이의 체험학습 신청서를 반짝반짝 빛나게 해 주는 손글씨가 필요해요.
또박또박 또딴체로 반듯하고 단정한 체험학습 신청서를 만들어 보세요.

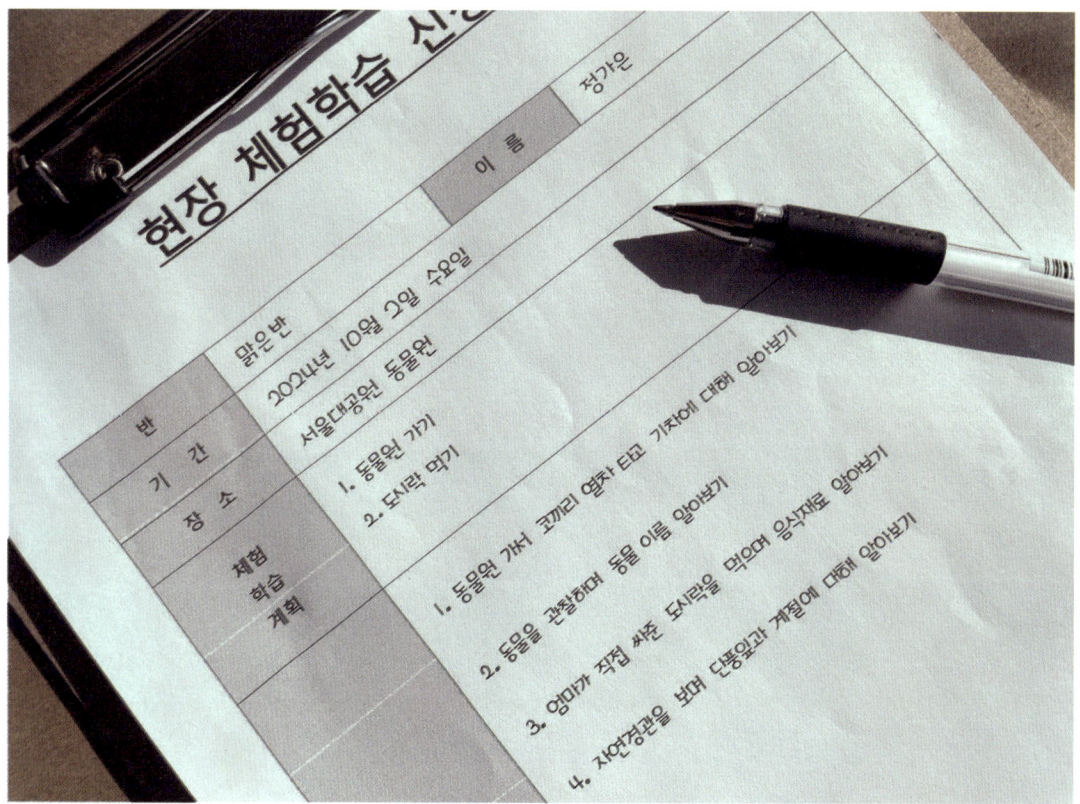

PART 03

몽글몽글 귀여운 또몽체 배우기

또몽체의 특징

글씨가 전체적으로 동글동글한 모양이어서 귀여운 느낌이 들어요.

예) 개 고 과 객 곡 곽

또몽체 쓰는 방법

1. 자음의 각도를 줄이고 모서리를 둥글게 써 주세요.

일반글씨체	ㄱ ㄴ ㄷ ㄹ ㅁ ㅂ ㅅ ㅇ ㅈ ㅊ ㅋ ㅌ ㅍ ㅎ	90도 각진 모서리
귀여운 글씨체 (또몽체)	ㄱ ㄴ ㄷ ㄹ ㅁ ㅂ ㅅ ㅇ ㅈ ㅊ ㅋ ㅌ ㅍ ㅎ	70도 정도 (줄어 든 각도)의 둥근 모서리
잘못된 예	ㄱ ㄴ ㄷ ㄹ ㅁ ㅂ ㅅ ㅇ ㅈ ㅊ ㅋ ㅌ ㅍ ㅎ	각도는 줄였으나 모서리가 각짐

일반 글씨체	동백꽃 필 무렵	공룡의 발자국
귀여운 글씨체 (또몽체)	동백꽃 필 무렵	공룡의 발자국

일반 글씨체	좋은 하루 보내세요
귀여운 글씨체 (또몽체)	좋은 하루 보내세요

2. 초성(첫 자음)을 크게 써 주세요.

특히 초성에 'ㅇ', 'ㅎ'이 올 경우 'ㅇ', 'ㅎ'을 크게 써 주세요.

일반 글씨체	아기 상어	엄마 상어
귀여운 글씨체 (또몽체)	아기 상어	엄마 상어

3. 받침 없는 글자를 쓸 때에는 모음을 자음의 길이에 맞춰서 써 주세요.

일반 글씨체	아버지
귀여운 글씨체 (또몽체)	아버지

4. 받침 있는 글자를 쓸 때는 모음을 자음보다 짧게 쓰고 받침을 올려 써 주세요.

일반 글씨체	힘이 센	할아버지
귀여운 글씨체 (또몽체)	힘이 센	할아버지

써 보면 누구나 귀여운 글씨체를 쓸 수 있으니 꾸준히 연습해 보세요.
귀여운 또몽체에 어울리는 단어 및 문장을 쓰면서 연습해 볼게요.

동백꽃 필 무렵 동백꽃 필 무렵

동백꽃 필 무렵 동백꽃 필 무렵

공룡의 발자국 공룡의 발자국

공룡의 발자국 공룡의 발자국

좋은 하루 보내세요 좋은 하루 보내세요

좋은 하루 보내세요 좋은 하루 보내세요

아기 상어　　아기 상어　　아기 상어

아기 상어　　아기 상어　　아기 상어

엄마 상어　　엄마 상어　　엄마 상어

엄마 상어　　엄마 상어　　엄마 상어

아버지　　아버지　　아버지　　아버지

아버지　　아버지　　아버지　　아버지

힘이 센 힘이 센 힘이 센 힘이 센

힘이 센 힘이 센 힘이 센 힘이 센

할아버지 할아버지 할아버지

할아버지 할아버지 할아버지

사랑해 사랑해 사랑해 사랑해

사랑해 사랑해 사랑해 사랑해

또몽체 문장 쓰기

나르샤 - 날아오르다

나르샤 - 날아오르다

나르샤 - 날아오르다

달보드레 - 달달하고 부드럽다

달보드레 - 달달하고 부드럽다

달보드레 - 달달하고 부드럽다

윤슬 - 햇빛이나 달빛에 비치어 반짝이는 잔물결

윤슬 - 햇빛이나 달빛에 비치어 반짝이는 잔물결

윤슬 - 햇빛이나 달빛에 비치어 반짝이는 잔물결

몽글몽글 귀여운 또몽체 배우기

산돌림 - 여기저기 옮겨 다니면서 내리는 비

산돌림 - 여기저기 옮겨 다니면서 내리는 비

산돌림 - 여기저기 옮겨 다니면서 내리는 비

지새는 달 - 먼동이 튼 뒤에 서쪽 하늘에 보이는 달

그루잠 - 잠깐 깨었다가 다시 든 잠

그루잠 - 잠깐 깨었다가 다시 든 잠

그루잠 - 잠깐 깨었다가 다시 든 잠

시나브로 - 모르는 사이에 조금씩 조금씩

시나브로 - 모르는 사이에 조금씩 조금씩

시나브로 - 모르는 사이에 조금씩 조금씩

온새미 - 본연 그대로의 상태

온새미 - 본연 그대로의 상태

온새미 - 본연 그대로의 상태

예그리나 - 사랑하는 우리 사이

예그리나 - 사랑하는 우리 사이

예그리나 - 사랑하는 우리 사이

정말로 행복한 나날이란

작은 기쁨들이 조용히 이어지는 날이에요.

- 빨간 머리 앤 -

정말로 행복한 나날이란

작은 기쁨들이 조용히 이어지는 날이에요.

- 빨간 머리 앤 -

정말로 행복한 나날이란

작은 기쁨들이 조용히 이어지는 날이에요.

- 빨간 머리 앤 -

두려움은 행동으로 극복된다.

-데일 카네기-

두려움은 행동으로 극복된다.

-데일 카네기-

두려움은 행동으로 극복된다.

-데일 카네기-

가장 어두운 밤이 가장 밝은 별을
만들어 낸다.
- 빅토르 위고 -

가장 어두운 밤이 가장 밝은 별을
만들어 낸다.
- 빅토르 위고 -

가장 어두운 밤이 가장 밝은 별을
만들어 낸다.
- 빅토르 위고 -

모든 것은 지나간다.
- 페르시아 속담 -

모든 것은 지나간다.
- 페르시아 속담 -

모든 것은 지나간다.
- 페르시아 속담 -

사랑의 손길은 모든 사람을
시인으로 만든다.
　　　　　　　　- 플라톤 -

사랑의 손길은 모든 사람을
시인으로 만든다.
　　　　　　　　- 플라톤 -

사랑의 손길은 모든 사람을
시인으로 만든다.
　　　　　　　　- 플라톤 -

승자의 주머니 속에는 꿈이 있고,

패자의 주머니 속에는 욕심이 있다.

-탈무드-

아는 것을 안다 하고

모르는 것을 모른다 하는 것.

아는 것을 안다 하고

모르는 것을 모른다 하는 것.

아는 것을 안다 하고

모르는 것을 모른다 하는 것.

이것이 아는 것이다.
- 논어 -

이것이 아는 것이다.
- 논어 -

이것이 아는 것이다.
- 논어 -

인생에서 가장 슬픈 세 가지.
할 수 있었는데.

해야 했는데,

해야만 했는데.

　　　　　　-루이스 E. 분-

해야 했는데,

해야만 했는데.

　　　　　　-루이스 E. 분-

해야 했는데,

해야만 했는데.

　　　　　　-루이스 E. 분-

모든 사람이 그를 좋아하더라도
반드시 살피고,

모든 사람이 그를 미워하더라도
반드시 살펴야 한다.
― 공자 ―

모든 사람이 그를 미워하더라도
반드시 살펴야 한다.
― 공자 ―

모든 사람이 그를 미워하더라도
반드시 살펴야 한다.
― 공자 ―

세계는 한 권의 책이다.

한 군데 머물면

한 페이지짜리 인생이다.

— 세인트 오거스틴 —

한 페이지짜리 인생이다.

— 세인트 오거스틴 —

한 페이지짜리 인생이다.

— 세인트 오거스틴 —

아이들의 순수한 눈망울

아이들의 순수한 눈망울

마음이 울적할 땐 달달한 초코빵을 먹어요.

마음이 울적할 땐 달달한 초코빵을 먹어요.

몽글몽글 귀여운 또몽체 배우기

괜찮아, 모두 잘될 거야!

괜찮아, 모두 잘될 거야!

우리 모두 해피엔딩!

우리 모두 해피엔딩!

거울 보고 웃어 봐요. :)
오늘 하루 수고한 나에게 함박웃음
지어 줘요.

거울 보고 웃어 봐요. :)
오늘 하루 수고한 나에게 함박웃음
지어 줘요.

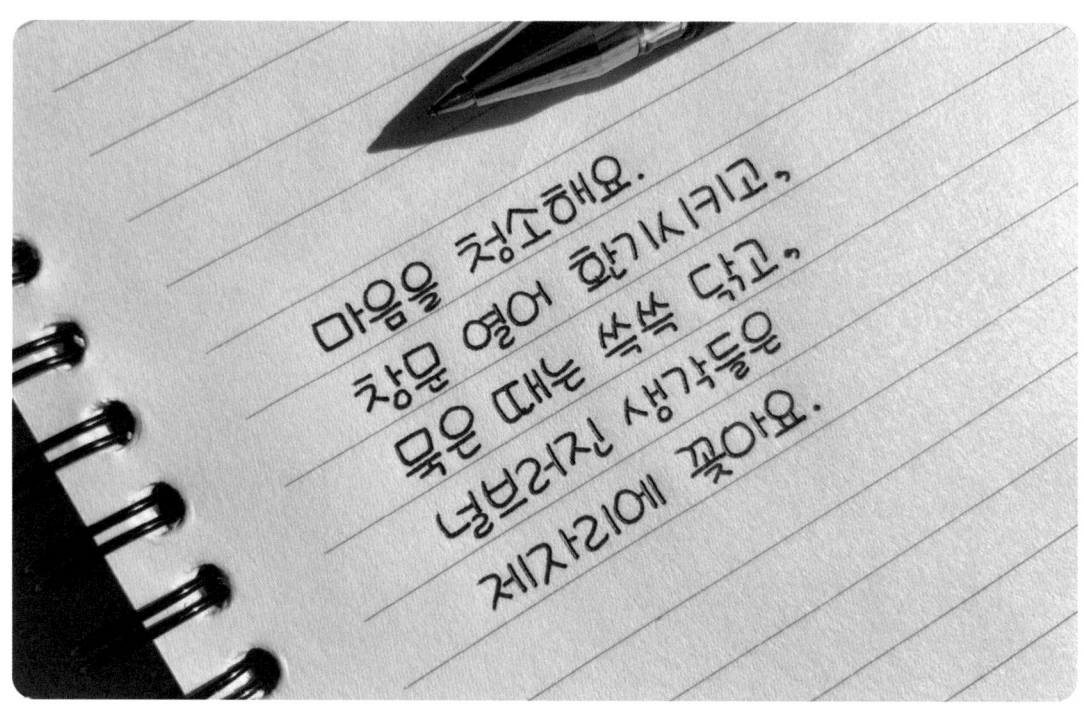

마음을 청소해요.
창문 열어 환기시키고,
묵은 때는 쓱쓱 닦고,
널브러진 생각들은 제자리에 꽂아요.

마음을 청소해요.
창문 열어 환기시키고,
묵은 때는 쓱쓱 닦고,
널브러진 생각들은 제자리에 꽂아요.

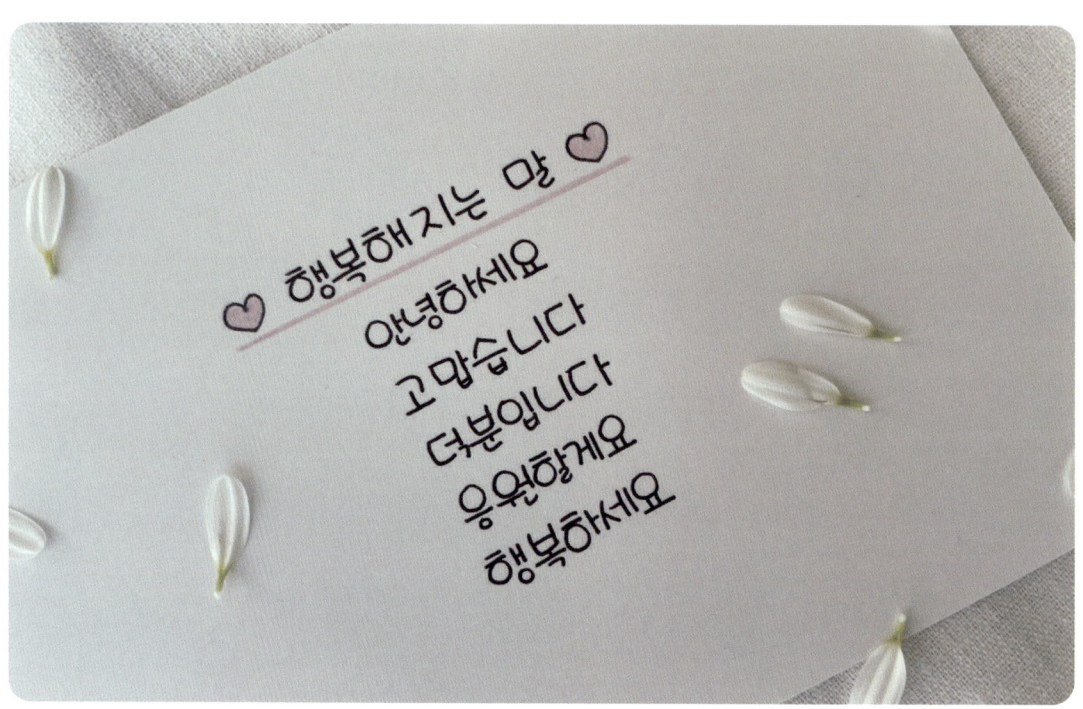

행복해지는 말

안녕하세요
고맙습니다
덕분입니다
응원할게요
행복하세요

행복해지는 말

안녕하세요
고맙습니다
덕분입니다
응원할게요
행복하세요

또몽체 예시 – 노트 정리

몽글몽글 귀여운 또몽체로 노트 정리를 해 보세요.

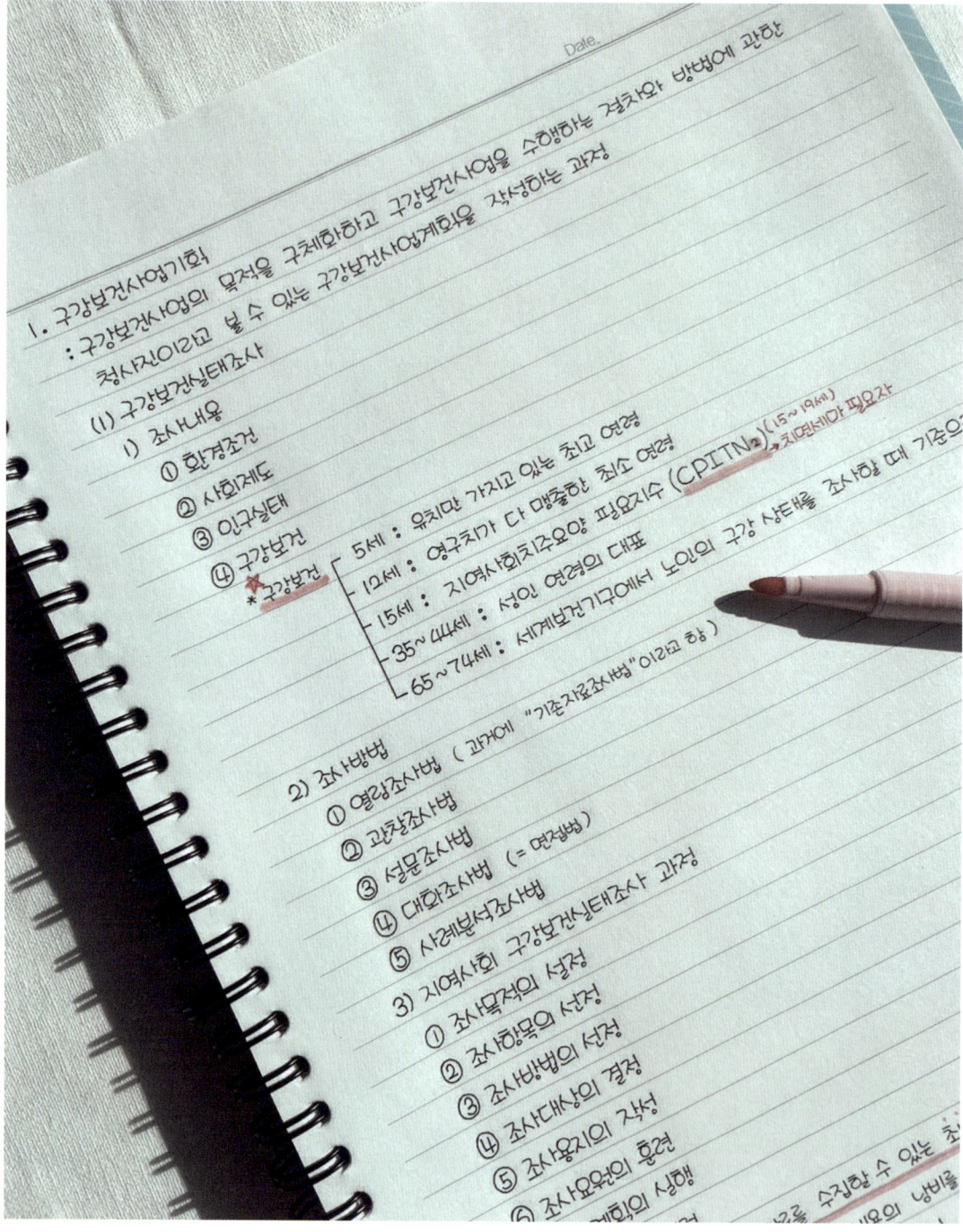

PART 04

감성 충만 성숙한 또감체 배우기

또감체의 특징

글씨가 전체적으로 길쭉한 모양이며 수수한 느낌이 들어요.

예) 가 고 과 각 곡 곽

또감체 쓰는 방법

1. 자음을 모음보다 작게 써 주세요. (상대적으로 모음을 길게 써 주세요)

예) 가을이 오면

일반 글씨체	가을	자음이 큼
감성 글씨체 (또감체)	가을	자음이 작음

2. 자음과 모음 사이의 간격을 넓게 띄어 주세요.

예) 차가운 바람

일반 글씨체	은방울	자음과 모음 사이 간격이 좁음
감성 글씨체 (또감체)	은방울	자음과 모음 사이 간격이 넓음

3. 모음의 시작 부분을 부드럽게 꺾어 주세요.

예) **따뜻한 바람**

일반 글씨체	아메리카노	꺾임이 없음
궁서체	아메리카노	꺾임이 심함
감성 글씨체 (또감체)	아메리카노	꺾임이 부드러움

4. 전체적으로 글씨를 길게 써 주세요.

예) 억새축제

일반 글씨체	연필 소리	정사각형에 가까움
감성 글씨체 (또감체)	연필 소리	직사각형에 가까움

쉽게 이해가 됐나요?
이렇듯 감성 글씨체 쓰는 방법은 크게 어렵지 않습니다.
꾸준히 연습해서 나만의 감성 글씨체를 만들어 보세요.
새벽 달빛을 닮은 또감체로 단어 및 문장을 연습해 볼게요.

가을 가을 가을 가을

가을 가을 가을 가을

가을이 오면 가을이 오면 가을이 오면

가을이 오면 가을이 오면 가을이 오면

은방울 은방울 은방울 은방울

은방울 은방울 은방울 은방울

차가운 바람 차가운 바람 차가운 바람

차가운 바람 차가운 바람 차가운 바람

아메리카노 아메리카노 아메리카노

아메리카노 아메리카노 아메리카노

따뜻한 바람 따뜻한 바람 따뜻한 바람

따뜻한 바람 따뜻한 바람 따뜻한 바람

감성 충만 성숙한 또감체 배우기

연필 소리　　　연필 소리　　　연필 소리

연필 소리　　　연필 소리　　　연필 소리

억새축제　억새축제　　억새축제　　억새축제

억새축제　억새축제　　억새축제　　억새축제

한 끗 차이　　　한 끗 차이　　　한 끗 차이

한 끗 차이　　　한 끗 차이　　　한 끗 차이

또감체 문장 쓰기

네 생각은 네 말이 된다.
네 말은 네 행동이 된다.

네 생각은 네 말이 된다.
네 말은 네 행동이 된다.

네 생각은 네 말이 된다.
네 말은 네 행동이 된다.

네 행동은 네 습관이 된다.

네 습관은 네 가치가 된다.

네 가치는 네 운명이 된다.

- 마하트마 간디 -

네 가치는 네 운명이 된다.

- 마하트마 간디 -

네 가치는 네 운명이 된다.

- 마하트마 간디 -

행복한 사람은 가진 것을 사랑하고
불행한 사람은 가지지 않은 것을 사랑한다.
- 하워드 가드너 -

내가 원하지 않는 바를 남에게 행하지 말라.
- 공자 -

내가 원하지 않는 바를 남에게 행하지 말라.
- 공자 -

내가 원하지 않는 바를 남에게 행하지 말라.
- 공자 -

하루에 3시간을 걸으면 7년 후에 지구를 한 바퀴 돌 수 있다.
- 새뮤얼 존슨 -

두려움에 맞서기로 결심한 순간, 두려움은 증발한다.
- 앤드류 매튜스 -

두려움에 맞서기로 결심한 순간, 두려움은 증발한다.
- 앤드류 매튜스 -

두려움에 맞서기로 결심한 순간, 두려움은 증발한다.
- 앤드류 매튜스 -

어떤 사람은 아름다운 장미꽃에 가시가 있다고
불평하지만 나는 쓸데없는 가시나무에 장미가
핀다는 것에 감사한다.
- 알퐁스 카 -

어떤 사람은 아름다운 장미꽃에 가시가 있다고
불평하지만 나는 쓸데없는 가시나무에 장미가
핀다는 것에 감사한다.
- 알퐁스 카 -

어떤 사람은 아름다운 장미꽃에 가시가 있다고
불평하지만 나는 쓸데없는 가시나무에 장미가
핀다는 것에 감사한다.
- 알퐁스 카 -

편지 - 윤동주-

누나!

이 겨울에도

눈이 가득히 왔습니다.

편지 - 윤동주-

누나!

이 겨울에도

눈이 가득히 왔습니다.

흰 봉투에

눈을 한 줌 넣고

글씨도 쓰지 말고

감성 충만 성숙한 또감체 배우기

우표도 붙이지 말고

말쑥하게 그대로

편지를 부칠까요?

우표도 붙이지 말고

말쑥하게 그대로

편지를 부칠까요?

우표도 붙이지 말고

말쑥하게 그대로

편지를 부칠까요?

누나 가신 나라엔
눈이 아니 온다기에.

누나 가신 나라엔
눈이 아니 온다기에.

누나 가신 나라엔
눈이 아니 온다기에.

자화상 -윤동주-

산모퉁이를 돌아 논가 외딴 우물을 홀로 찾아가선

가만히 들여다봅니다.

우물 속에는 달이 밝고 구름이 흐르고 하늘이 펼치고 파아란 바람이 불고 가을이 있습니다.

우물 속에는 달이 밝고 구름이 흐르고 하늘이 펼치고 파아란 바람이 불고 가을이 있습니다.

우물 속에는 달이 밝고 구름이 흐르고 하늘이 펼치고 파아란 바람이 불고 가을이 있습니다.

그리고 한 사나이가 있습니다.
어쩐지 그 사나이가 미워져 돌아갑니다.

그리고 한 사나이가 있습니다.
어쩐지 그 사나이가 미워져 돌아갑니다.

그리고 한 사나이가 있습니다.
어쩐지 그 사나이가 미워져 돌아갑니다.

돌아가다 생각하니 그 사나이가 가엾어집니다.

도로 가 들여다보니 사나이는 그대로 있습니다.

다시 그 사나이가 미워져 돌아갑니다.
돌아가다 생각하니 그 사나이가 그리워집니다.

우물 속에는 달이 밝고

구름이 흐르고 하늘이 펼치고

우물 속에는 달이 밝고

구름이 흐르고 하늘이 펼치고

우물 속에는 달이 밝고

구름이 흐르고 하늘이 펼치고

감성 충만 성숙한 또감체 배우기

파아란 바람이 불고 가을이 있고
추억처럼 사나이가 있습니다.

파아란 바람이 불고 가을이 있고
추억처럼 사나이가 있습니다.

파아란 바람이 불고 가을이 있고
추억처럼 사나이가 있습니다.

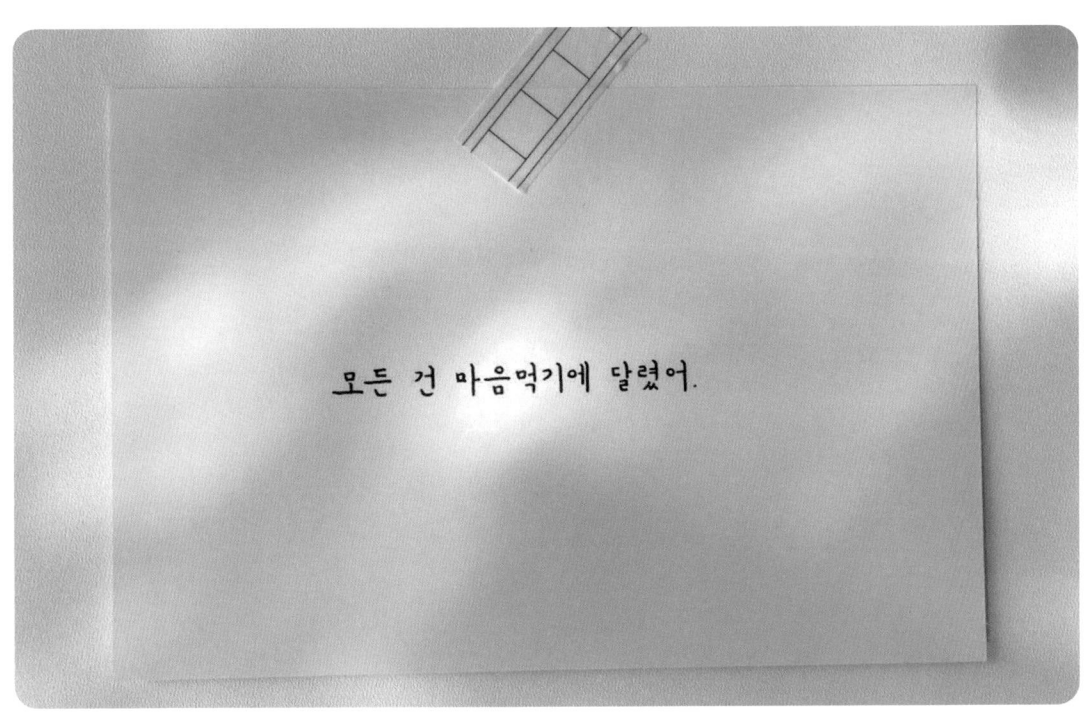

모든 건 마음먹기에 달렸어.

모든 건 마음먹기에 달렸어.

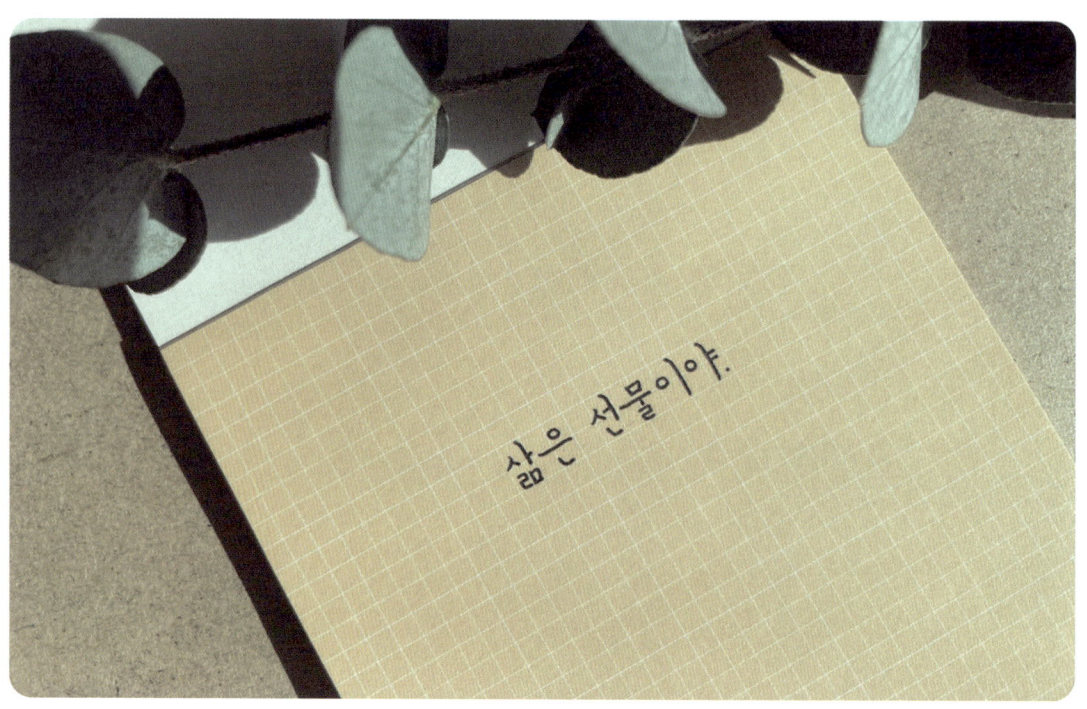

삶은 선물이야.

삶은 선물이야.

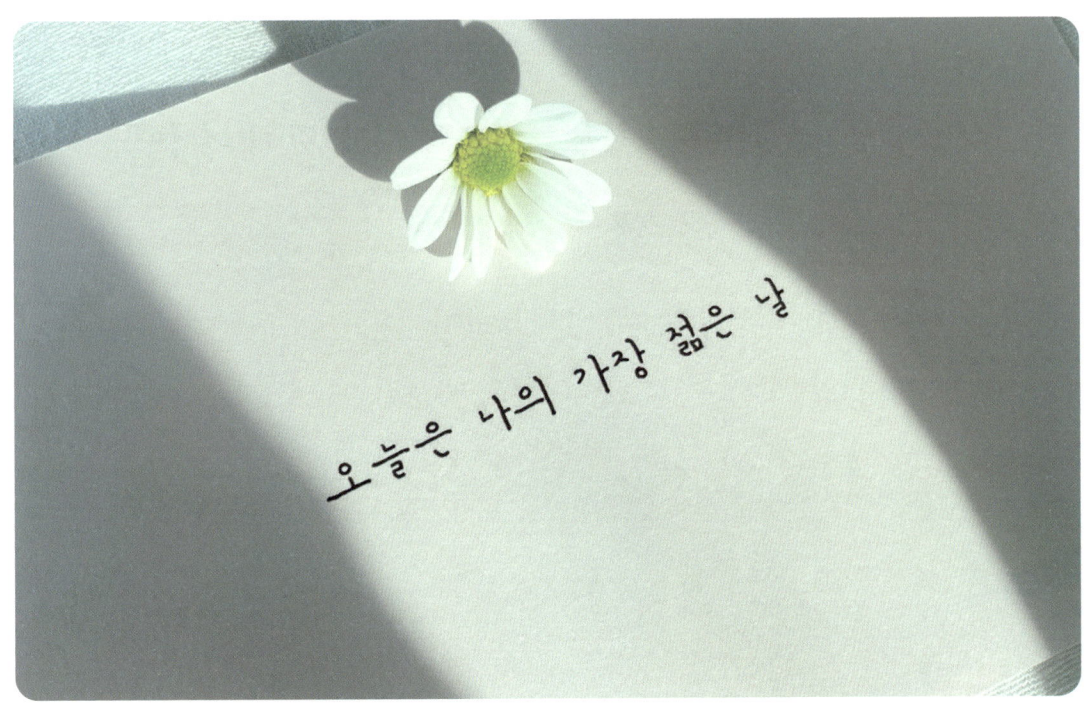

오늘은 나의 가장 젊은 날

오늘은 나의 가장 젊은 날

감성 충만 성숙한 또감체 배우기

미래의 내가 응원하고 있어요.
잘하고 있다고, 그렇게만 하면 된다고.
불안해하지도 우울해하지도 말라고.
먼 훗날 만나면 꼭 안아 줄 거라고.

미래의 내가 응원하고 있어요.

잘하고 있다고, 그렇게만 하면 된다고.

불안해하지도 우울해하지 말라고.

먼 훗날 만나면 꼭 안아 줄 거라고.

미래의 내가 응원하고 있어요.
잘하고 있다고, 그렇게만 하면 된다고.
불안해하지도 우울해하지 말라고.
먼 훗날 만나면 꼭 안아 줄 거라고.

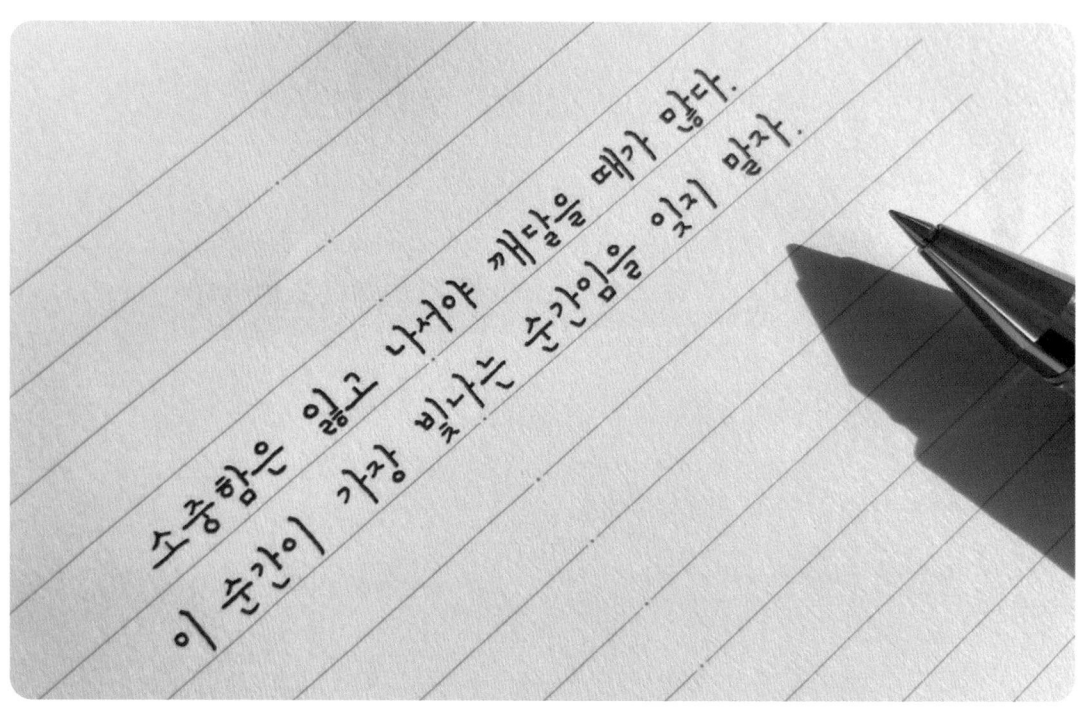

소중함은 잃고 나서야 깨달을 때가 많다.
이 순간이 가장 빛나는 순간임을 잊지 말자.

소중함은 잃고 나서야 깨달을 때가 많다.
이 순간이 가장 빛나는 순간임을 잊지 말자.

감성 충만 성숙한 또박체 배우기

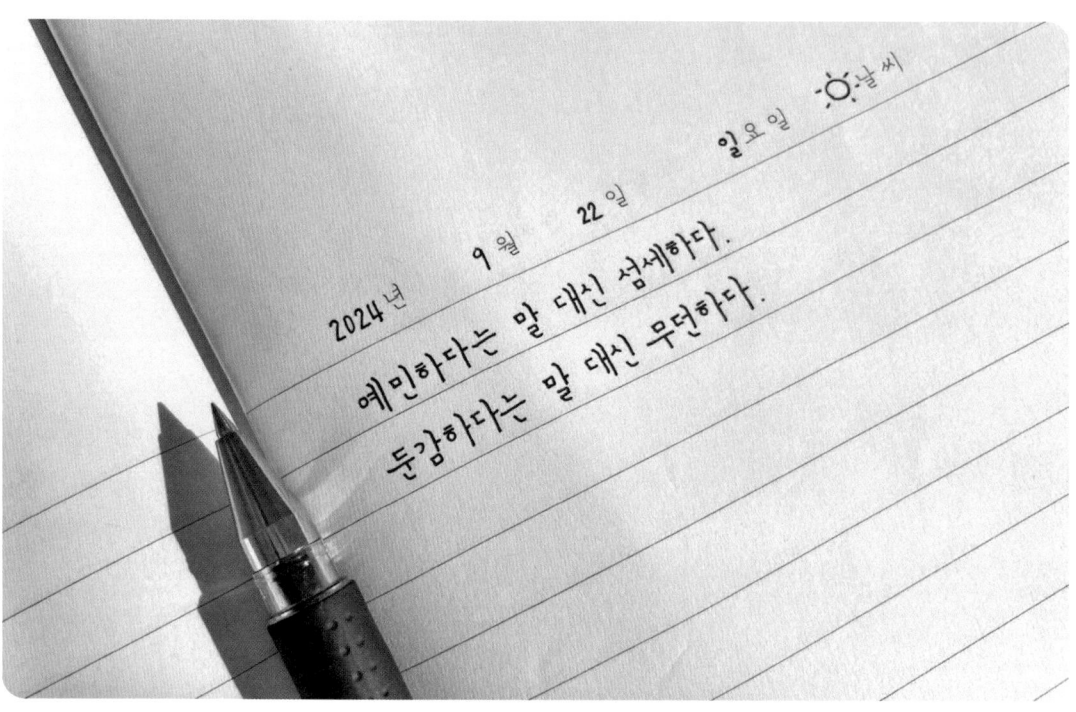

예민하다는 말 대신 섬세하다.

둔감하다는 말 대신 무던하다.

예민하다는 말 대신 섬세하다.
둔감하다는 말 대신 무던하다.

감성 충만 성숙한 또감체 배우기

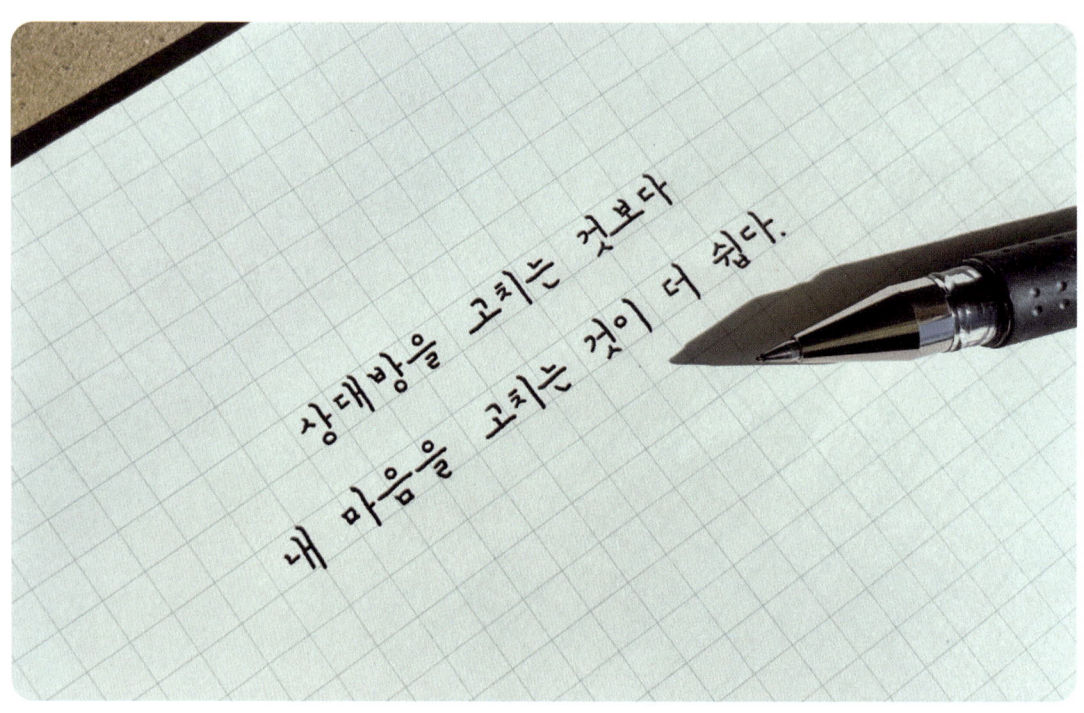

상대방을 고치는 것보다
내 마음을 고치는 것이 더 쉽다.

상대방을 고치는 것보다
내 마음을 고치는 것이 더 쉽다.

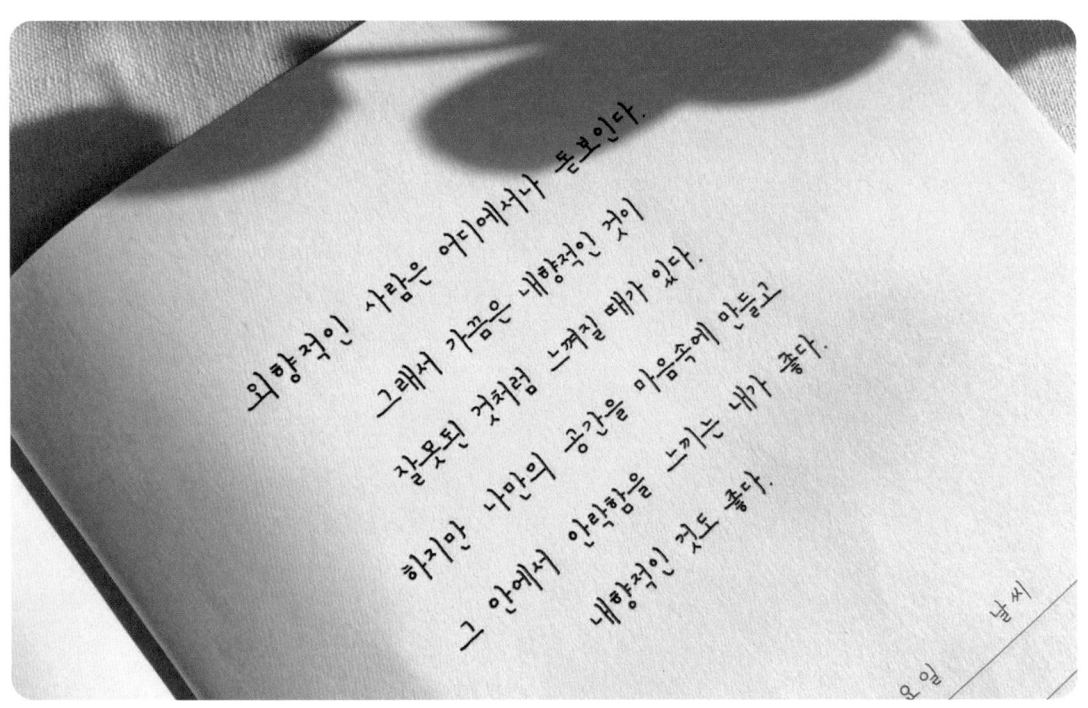

외향적인 사람은 어디에서나 돋보인다.
그래서 가끔은 내향적인 것이
잘못된 것처럼 느껴질 때가 있다.
하지만 나만의 공간을 마음속에 만들고
그 안에서 안락함을 느끼는 내가 좋다.
내향적인 것도 좋다.

외향적인 사람은 어디에서나 돋보인다.
그래서 가끔은 내향적인 것이
잘못된 것처럼 느껴질 때가 있다.
하지만 나만의 공간을 마음속에 만들고
그 안에서 안락함을 느끼는 내가 좋다.
내향적인 것도 좋다.

또감체 예시 – 편지 쓰기

감성 충만 또감체로 친구에게 마음을 전해 보세요.
보내는 사람도 받는 사람도 예쁜 글씨에 가슴이 설레는 경험을 하게 될 거예요.

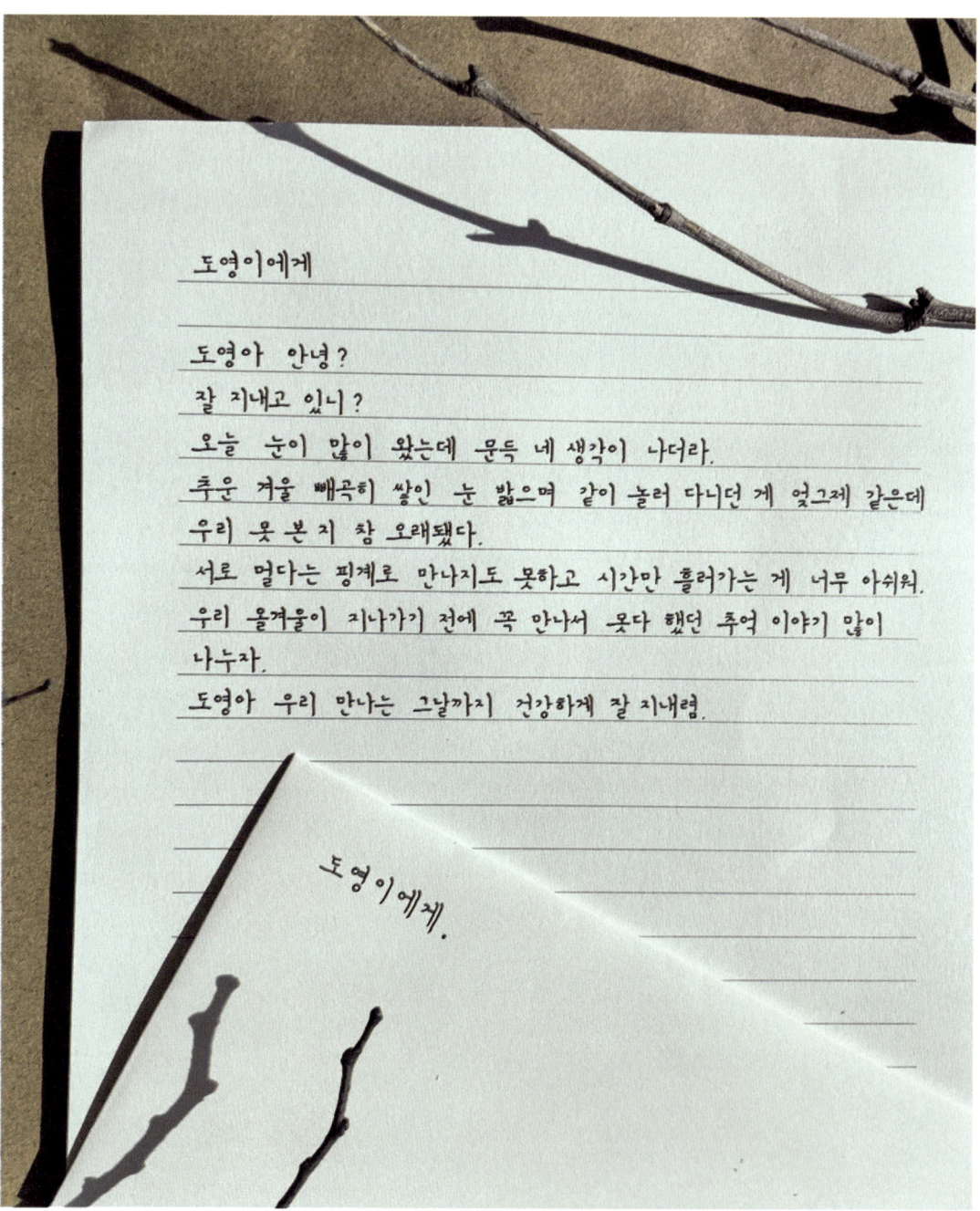

PART 05

실생활에서 유용한 글씨 빨리 쓰는 방법

글씨 교정의 첫 단계는 한 획 한 획을 또박또박 천천히 쓰는 연습을 하는 것입니다. 하지만 연습을 할 때는 천천히 쓰는 게 가능하나 평소에는 속도를 내어 글씨를 써야 하는 경우가 많습니다. 예를 들어 학생이라면 수업 시간에 선생님의 말 속도에 맞춰 필기를 할 수 있어야 하죠.

그래서 이 장에서는 실생활에서 유용하게 사용할 수 있는 글씨 빨리 쓰는 방법에 대해 알려 드릴게요. 동글동글 귀여운 느낌으로 빨리 쓰는 방법과 성숙한 느낌으로 빨리 쓰는 방법 2가지를 준비했어요. 글씨를 잘 쓰면서 동시에 빨리 쓸 수도 있는 꿀팁을 알려 드릴게요.

동글동글 귀여운 느낌으로 빨리 쓰는 방법

1. 자음의 획을 각지지 않게 부드러운 곡선 느낌으로 써 주세요.

일반 글씨 자음
각진 느낌으로 써 주세요.

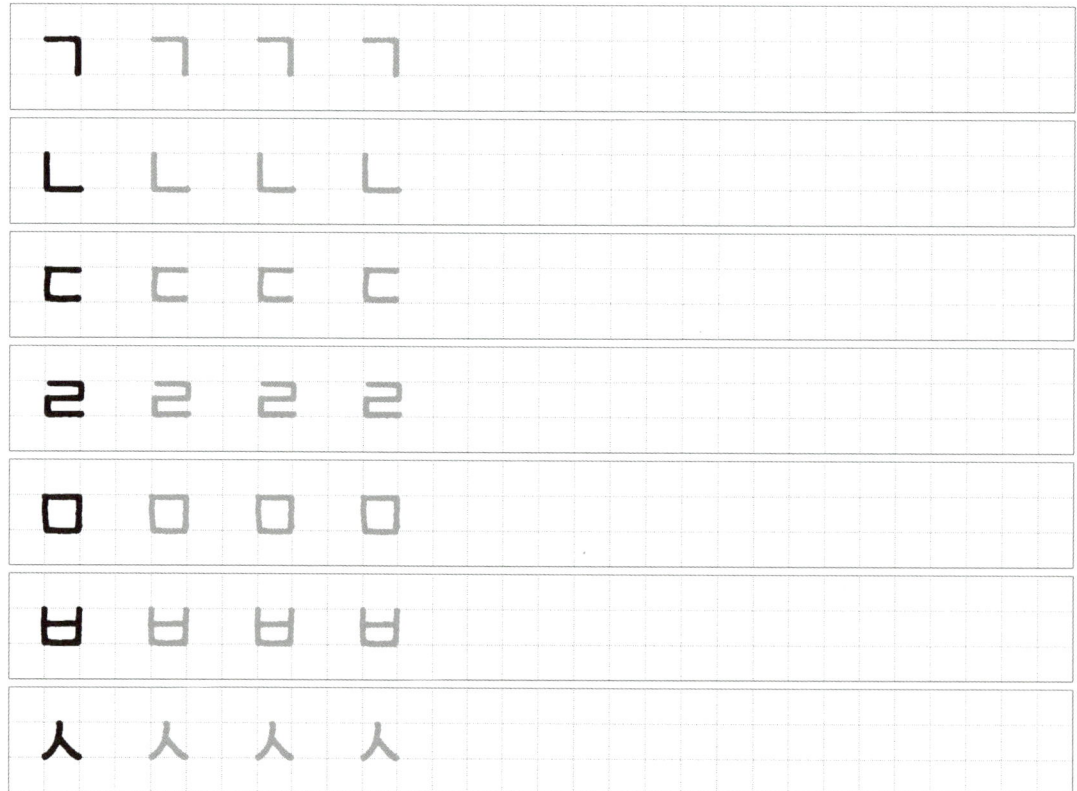

빨리 쓰는 자음
부드럽게 곡선 느낌으로 써 주세요.

실생활에서 유용한 글씨 빨리 쓰는 방법

ㅂ ㅂ ㅂ ㅂ

ㅅ ㅅ ㅅ ㅅ

ㅇ ㅇ ㅇ ㅇ

ㅈ ㅈ ㅈ ㅈ

ㅊ ㅊ ㅊ ㅊ

ㅋ ㅋ ㅋ ㅋ

ㅌ ㅌ ㅌ ㅌ

ㅍ ㅍ ㅍ ㅍ

ㅎ ㅎ ㅎ ㅎ

일반 글씨	빨리 쓰는 글씨
가오리	가오리
나비	나비
다람쥐	다람쥐
레미콘	레미콘
밥상	밥상
할머니	할머니

2. 모음도 획을 줄여서 써 주세요.

일반 글씨 모음

실생활에서 유용한 글씨 빨리 쓰는 방법

빨리 쓰는 모음

실생활에서 유용한 글씨 빨리 쓰는 방법

일반 글씨	빨리 쓰는 글씨
서울	서울
대전	대전
광주	광주
오늘	오늘
왜냐하면	왜냐하면

3. 단어를 쓸 때 글자의 획을 최대한 줄여서 써 주세요.
(단, 글자의 형태를 흐트러트리지 않고 읽을 수는 있는 범위 내에서 줄여서 써 주세요.)

일반 글씨	빨리 쓰는 글씨
6 4 8 6 날다람쥐	3 2 3 4 날다람쥐
6 5 4 4 파프리카	4 4 1 4 파프리카
6 5 6 8 처음처럼	3 4 5 4 처음처럼
4 6 4 4 언제든지	3 3 2 3 언제든지

조금 빨라지는 느낌이 드나요?

그런데 앞서 설명해 드린 자음과 모음 중에 이 둘이 만났을 때 하나의 획으로 자연스럽게 이어서 쓸 수 있는 글자들이 있습니다.

자음과 모음이 만났을 때 하나의 획으로 이어 쓸 수 있는 글자를 알아 두세요.

일반 글씨	하나의 획으로 이어 빨리 쓰는 글씨
나 다 라 타 파	나 다 라 타 파
버 서 저 처 커 허	버 서 저 처 커 허
난 단 란 탄 판	난 단 란 탄 판
넉 널 넘 넛 넙	넉 널 넘 넛 넙
근 는 든 른 믄 븐 슨	근 는 든 른 믄 븐 슨
관 완 억	관 완 억

이런 글자들은 한 획으로 이어 쓸 수가 있습니다.
이걸 기억해 두면 글씨를 더욱더 부드럽고 빠르게 쓸 수 있습니다.
단어를 예로 들어 볼게요.

일반 글씨	빨리 쓰는 글씨
다락방	다락방
처서	처서
단란한	단란한
연근	연근
최고	최고
완판	완판

예쁜 글씨보다는 빠르면서도 잘 쓰는 방법에 대해 알아보았어요.
글씨 쓰는 속도가 너무 느려서 빨리 쓰고 싶은 분들은 알려 드린 방법대로 꾸준히 연습해 보세요. 여러분의 글씨가 예뻐지는 그 날까지 항상 응원하고 도와드릴게요.

예) 매일매일을 소중하게
행복은 언제나 이곳에

매일매일을 소중하게
행복은 언제나 이곳에

가오리 가오리 가오리
가오리

나비 나비 나비 나비 나비
나비

다람쥐 다람쥐 다람쥐
다람쥐

레미콘 레미콘 레미콘
레미콘

밥상 밥상 밥상 밥상 밥상
밥상

할머니 할머니 할머니
할머니

서울 서울 서울 서울 서울
서울

실생활에서 유용한 글씨 빨리 쓰는 방법

대전 대전 대전 대전 대전
대전

광주 광주 광주 광주 광주
광주

e늘 e늘 e늘 e늘 e늘
e늘

애나하면 애나하면
애나하면

날다람쥐 날다람쥐
날다람쥐

따프리카 따프리카
따프리카

처음처럼 처음처럼
처음처럼

언제든지 언제든지
언제든지

다락방 다락방 다락방
다락방

처서 처서 처서 처서 처서
처서

단란한 단란한 단란한
단란한

연구 연구 연구 연구
연구

최고 최고 최고 최고
최고

안 딴 안 딴 안 딴 안 딴
안 딴

실생활에서 유용한 글씨 빨리 쓰는 방법

매일매일을 소중하게

매일매일을 소중하게

행복은 언제나 이웃에

행복은 언제나 이웃에

인생은 아름다워

인생은 아름다워

인생은 아름다워

성숙한 느낌으로 빨리 쓰는 방법

1. 자음의 각도를 작게, 획을 각지게 써 주세요.

일반 글씨 자음

실생활에서 유용한 글씨 빨리 쓰는 방법

빨리 쓰는 자음

2. 글씨를 기울여서 써 주세요.

왼쪽 아래에서 오른쪽 위로 기우는 기울기로 쓰되 일관되게 해야 합니다.

기울기가 없는 일반 글씨

마 마 마 마

바 바 바 바

사 사 사 사

아 아 아 아

자 자 자 자

차 차 차 차

카 카 카 카

타 타 타 타

파 파 파 파

하 하 하 하

기울기를 주어 빨리 쓰는 글씨

가 가 가 가

나 나 나 나

다	다	다	다
라	라	라	라
마	마	마	마
바	바	바	바
사	사	사	사
아	아	아	아
자	자	자	자
차	차	차	차
카	카	카	카
타	타	타	타
파	파	파	파
하	하	하	하

실생활에서 유용한 글씨 빨리 쓰는 방법

3. 글씨의 획을 줄여서 써 주세요.

앞에서 설명한 동글동글 귀여운 느낌으로 빨리 쓰는 방법과 같아요.
다른 점은 각도를 줄이고 날카롭게 쓴다는 것입니다.
지금부터 연습해 볼게요.

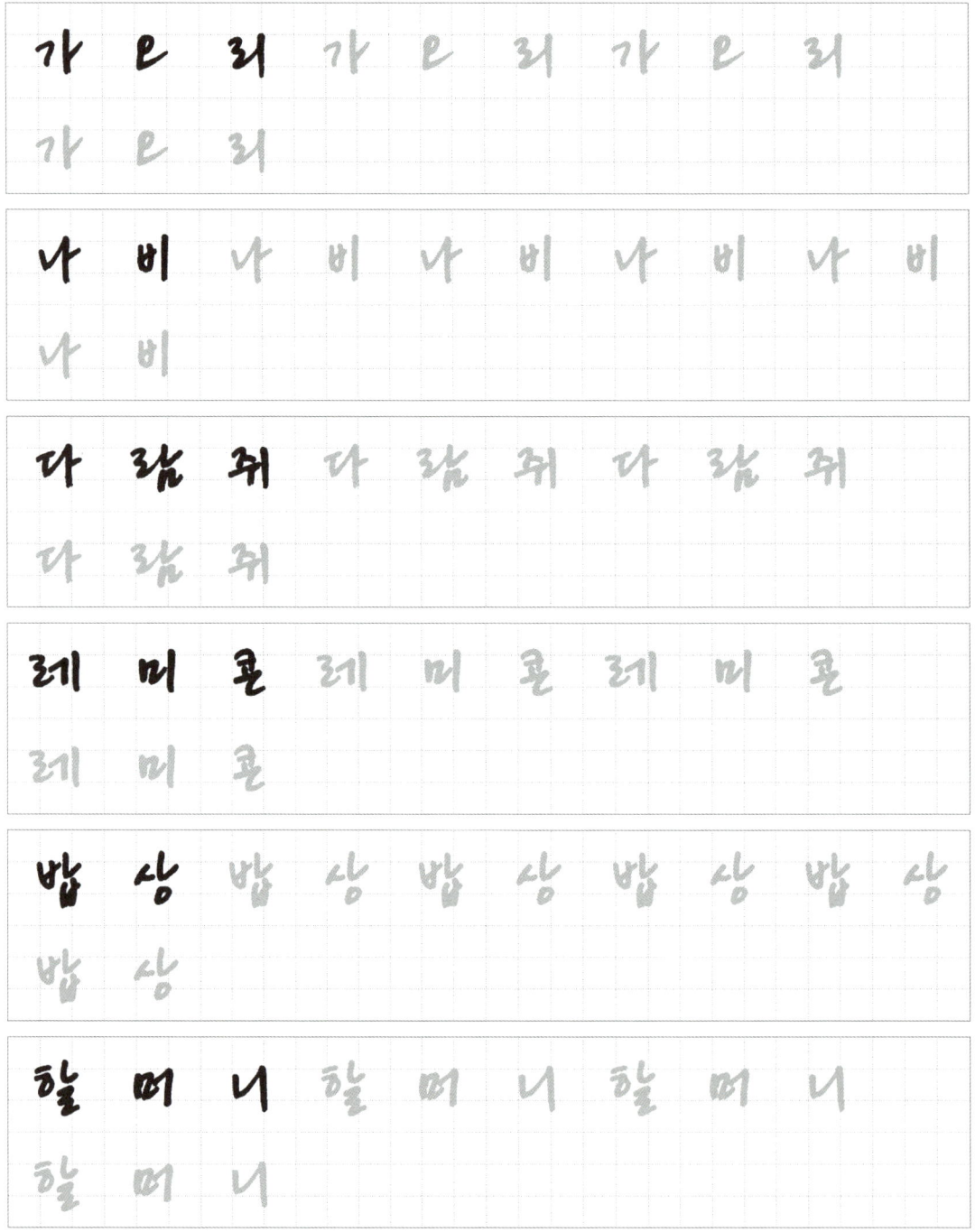

서울 서울 서울 서울 서울
서울

대전 대전 대전 대전 대전
대전

광주 광주 광주 광주 광주
광주

오늘 오늘 오늘 오늘 오늘
오늘

다락방 다락방 다락방
다락방

치서 치서 치서 치서
치서

단란한 단란한 단란한
단란한

실생활에서 유용한 글씨 빨리 쓰는 방법

연근 연근 연근 연근 연근
연근

치고 치고 치고 치고 치고
치고

단 판 단 판 단 판 단 판 단 판
단 판

마음 마음 마음 마음 마음
마음

왜냐하면 왜냐하면 왜냐하면 왜냐하면

왜냐하면 왜냐하면 왜냐하면 왜냐하면

날다람쥐 날다람쥐 날다람쥐 날다람쥐

날다람쥐 날다람쥐 날다람쥐 날다람쥐

파프리카 파프리카 파프리카 파프리카

파프리카 파프리카 파프리카 파프리카

처음처럼 처음처럼 처음처럼 처음처럼

처음처럼 처음처럼 처음처럼 처음처럼

실생활에서 유용한 글씨 빨리 쓰는 방법

언제든지 언제든지 언제든지 언제든지

언제든지 언제든지 언제든지 언제든지

매일매일을 소중하게 매일매일을 소중하게

매일매일을 소중하게 매일매일을 소중하게

행복은 언제나 이곳에 행복은 언제나 이곳에

행복은 언제나 이곳에 행복은 언제나 이곳에

PART 06

알파벳 & 숫자 예쁘게 쓰기

알파벳 예쁘게 쓰기

1. 대문자 반듯하게 쓰기

A	A	A	A
B	B	B	B
C	C	C	C
D	D	D	D
E	E	E	E
F	F	F	F
G	G	G	G
H	H	H	H
I	I	I	I
J	J	J	J
K	K	K	K
L	L	L	L

M	M	M	M
N	N	N	N
O	O	O	O
P	P	P	P
Q	Q	Q	Q
R	R	R	R
S	S	S	S
T	T	T	T
U	U	U	U
V	V	V	V
W	W	W	W
X	X	X	X
Y	Y	Y	Y
Z	Z	Z	Z

알파벳 & 숫자 예쁘게 쓰기

2. 소문자 반듯하게 쓰기

a	a	a	a
b	b	b	b
c	c	c	c
d	d	d	d
e	e	e	e
f	f	f	f
g	g	g	g
h	h	h	h
i	i	i	i
j	j	j	j
k	k	k	k
l	l	l	l
m	m	m	m

숫자 예쁘게 쓰기

1. 또박또박 또딴체 느낌으로 숫자 쓰기

0	0	0	0
1	1	1	1
2	2	2	2
3	3	3	3
4	4	4	4
5	5	5	5
6	6	6	6
7	7	7	7
8	8	8	8
9	9	9	9

2. 감성 충만 또감체 느낌으로 숫자 쓰기

| 0 | 0 | 0 | 0 |

| 1 | 1 | 1 | 1 |

| 2 | 2 | 2 | 2 |

| 3 | 3 | 3 | 3 |

| 4 | 4 | 4 | 4 |

| 5 | 5 | 5 | 5 |

| 6 | 6 | 6 | 6 |

| 7 | 7 | 7 | 7 |

| 8 | 8 | 8 | 8 |

| 9 | 9 | 9 | 9 |

알파벳 & 숫자 예쁘게 쓰기

부록

동물 이모티콘 3가지
- 안녕하새우
- 식사하셨소?

가을 소풍 다꾸
- 단감
- 황금들녁 허수아비. 벼

2 0 2 4. 0 6. 2 2. 토

- 비오는 토요일 먹거리, 볼거리 가득한 실내 데이트! "더현대 서울" Go Go!!
- 2시간 무료 주차 쿠폰 받고 출발.
- 주말이라 그런지 사람이 정말 많았다. 신나신나 ♡ 다양한 팝업 스토어 :)

디즈니 스토어
- 니모인형 샀다. ○○
잠뜰TV 팝업스토어
원피스 25주년 팝업 스토어
- 잔망루피 스토어 ♥

- 크룽지의 원조 베즐리에서 아메리카노와 황치즈
- "랑만" 베트남 식당에서 쌀국수 + 분짜 + 반쎄오 야무지게 먹고 ♥
- "청소광" 브라이언을 본건 안비밀!!

부록

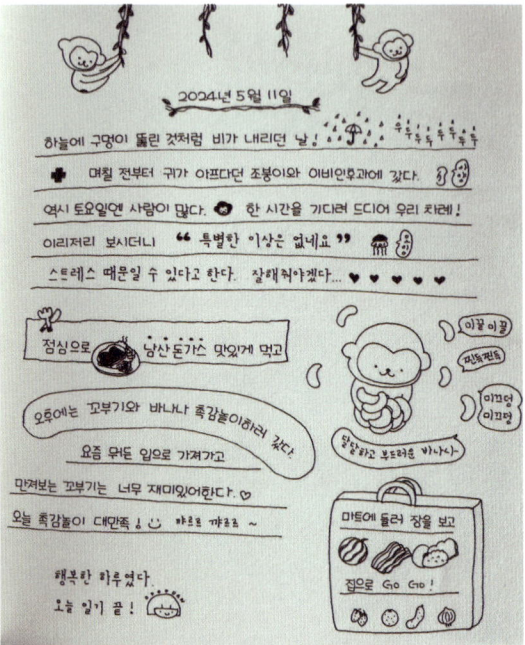

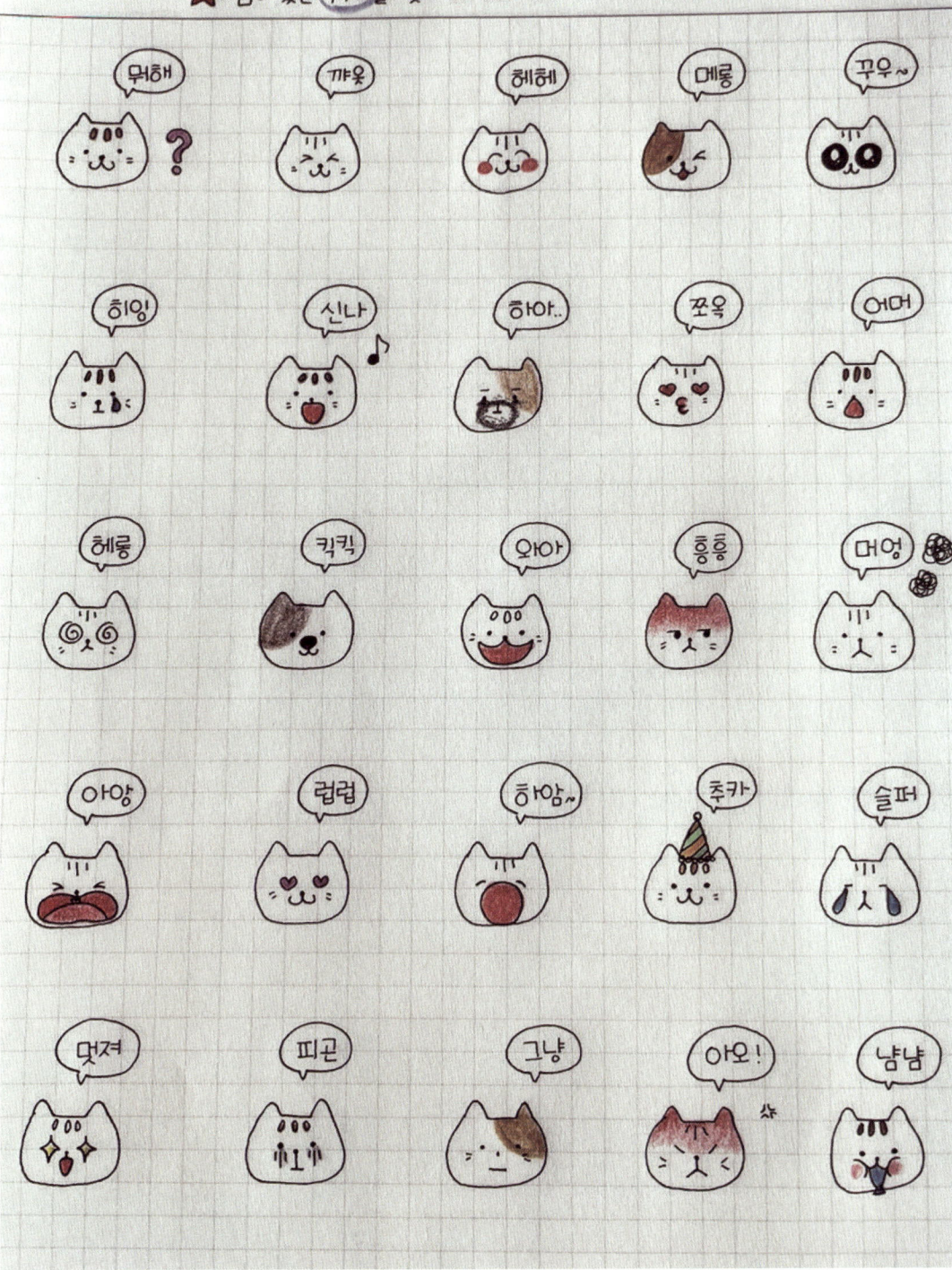

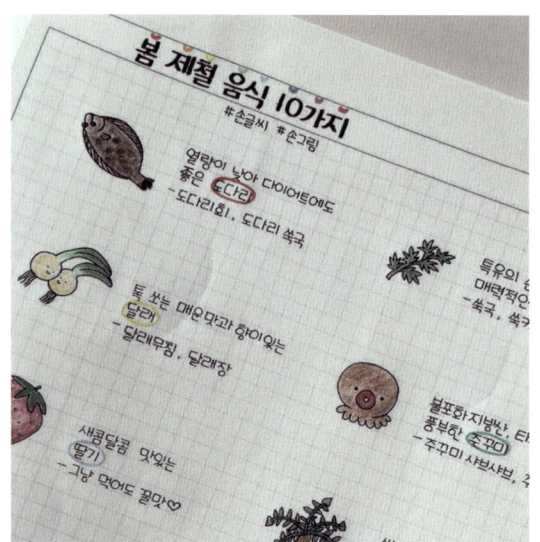

한국인이 가장 자주 틀리는 맞춤법 20가지

1. 안 되 → 안 돼
2. 설겆이 → 설거지
3. 할께 → 할게
4. 금새 → 금세
5. 몇일 → 며칠
6. 설레임 → 설렘
7. 댓가 → 대가
8. 어떻해 → 어떡해
9. 뵈요 → 봬요
10. 바램 → 바람
11. 오랫만에 → 오랜만에
12. 왠만하면 → 웬만하면
13. 구렛나루 → 구레나룻
14. 구지 → 굳이
15. 돌맹이 → 돌멩이
16. 어의없다 → 어이없다
17. 핼쓱하다 → 핼쑥하다
18. 잠궜다 → 잠갔다
19. 내 꺼 → 내 거
20. 희안하다 → 희한하다

부록

2024년 1월 27일 토요일

생일축하해

화창한 날
오늘은 아인이 생일파티
선물 들고 파티하우스로 Go Go!
맛있는 음식 냠냠
초대해 줘서 고마워
건강하게 잘 자라렴
드라이브 붕붕
예쁜 카페에 가서
따뜻한 커피 한잔하고
공기 좋은 공원에서 산책

새해목표
#손글씨 #손그림

일주일에 3번 이상 운동하기

한 달에 한 권이상 책 읽기

하루에 1ℓ이상 물 마시기